跟名家去写生

林容生写生作品赏析

Gen ming jia
Qu
Xie sheng

/

Lin rong sheng
Xie sheng zuo pin
Shang xi

海峡出版发行集团
福建美术出版社

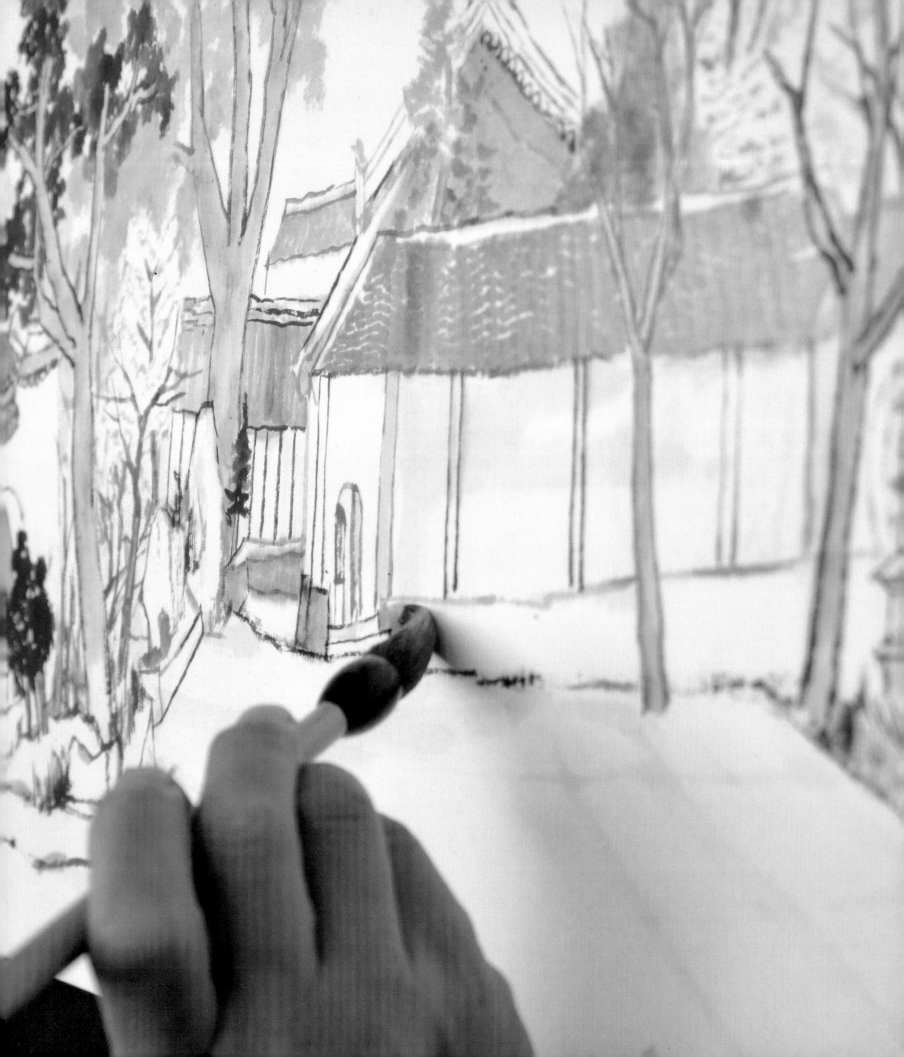

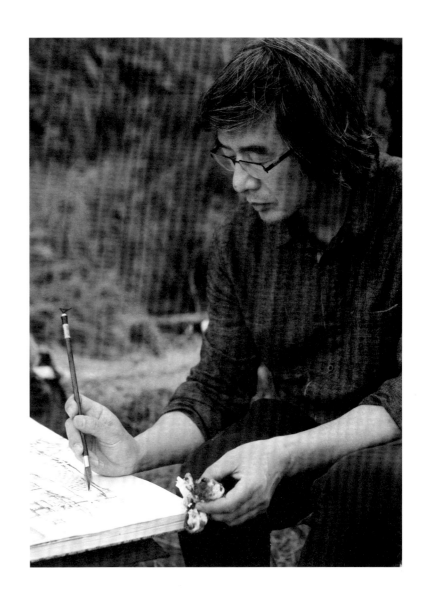

1958 年 7 月生。福建福州人
1982 年毕业于福建师范大学美术系

中国国家画院国画院研究员、专职画家
福建师范大学特聘教授、博士生导师

目录

出去写生

林容生 / 文

 春天的微风里，芭蕉叶子把自己的身体弯成了一个拱形，相互交错着。只有中间的那一枝新叶，以一种充满憧憬的神态，昂首仰望着蓝色的天空。

 溪边的竹子，也在一簇簇的绿色中，生长出几个直挺挺的新枝来，竹节的地方还带着赭色的笋皮没有脱落。而枝的末梢，刚刚长出几片新叶，随着山边吹来的风，把新枝带出微微的曲线，轻轻地摇曳着。

 小溪那边有一座苍老的桥，石块垒成的桥墩支撑着厚实的青石板，桥上有人挑着担子走过。

 对岸的山上，一片葱郁。在葱郁中有几座黑瓦白墙的房子，房子周围，横横竖竖的菜地上，有疏密和大小都不相同的植物，静静地生长着。

 小溪的水在溪石的缝隙中流淌。有落差的地方它是白色的。平坦之处，则与天空相映，呈现出清澈的蓝。

 大自然的所有细节都可以细细地品味。只有在写生的时候，我们才有这样的时间和心情认真地观察山石树木的微妙，来欣赏和感受风景，体验自然山水的情调。眼前的每一座山峰，每一段枝叶都令人神往。世间一直熙熙攘攘，此时此刻，我们可以听到山和水的呼吸以及我们自己的呼吸。

 我想这是我们出去写生的第一个理由。

 董其昌和八大山人都是我喜欢的古代画家。他们从来不做对景写生。董其昌用古人之法画画，所造之境幽淡清旷，绝无人间烟火之气。而八大山人的山水笔墨和意境同样奇诡绝尘、苍浑幽旷。董其昌说过"以笔墨之精妙论，则山水决不如画。"可见他观照的山水，是古人的山水，是以笔墨的精妙作为欣赏和感受的对象的。他的笔下的山水和我们眼前的山水有着迥然不同气象：

 平静的水、零零散散地落着几块枯石。近处的土坡有节奏地起伏着，几棵苍松成蟠虬之势，依着坡顶疏密有致地生长着，透出一股遒劲和朴拙。中景的山披麻皴法，山顶的矾头和山脚下的碎石相呼应着，山与山之间穿插着几处造型奇崛坚定的石峰，在冽峭中呈现幽静。山腰处三两茅舍，平静而安安详。远处，有一块从容不迫的云，穿山而过，留白十分的理性和冷静。远山依然峻峭，依然是披麻矾头，更远处，几抹淡墨把我们的视线引向旷远……

没有熙熙攘攘的世间，这是一个宁静得几乎近于萧远荒寂的世界。我们可以被亲切而生动的自然山水感动，也可以被古人奇幻孤峭的山水感动。自然山水有一种造化与生命的力量，而古人山水则呈现出性灵与文化的情怀。

山水之作为一种具有传统象征意义的艺术形式，明清时期就已经把学习和创作的方法高度程式化了。我们由这些古人的作品认识了古人笔下的山水树木姿态和形象，精妙的笔墨构筑理想化的空间和意境，我们透过笔墨的深厚感受山川的苍茫，透过笔墨的秀润来体验山川的绚丽，透过笔墨的清朗来领悟山水的幽远。

然而，此情此景，古人亦绝非全然臆造。当我们从书斋画室重新走向自然并发现其中关联的时候，我们会一次又一次地被感动。我们全因为在某一处风景中看到了范宽、李成，看到了黄公望和倪云林而感到万分的兴奋和惊喜。董其昌虽然崇尚笔墨，但也知道"困坐斗室，无惊心动魄之观，安能与古人抗衡也"，在对自然的体察中来领会古代山水画所彰显的中国山水精神，阅读古代画家心中的山水自然，寻找古人山水和自然山水的神韵交合之处，这是我们要出去写生的第二个理由。

在动笔之前，动心。

不可否认的是，我们对山水的热爱不仅是因为我们置身于美丽的风景之中。而对眼前的雄浑的奇异山峰，姿态生动的树木，苔径露水，怪石祥烟，飞瀑流泉这些绝佳的入画情景，除了深深地沉溺欣赏和发自内心的感叹，我们还会有非画不可的冲动。我们在古人那里学习到如何用笔墨的方法来表现山石树木，写生就必然地成为我们把山川树木的自然情节转换为笔墨情节的一个重要过程了。

当然，我们会发现自然山水的许多微妙细节比古人的笔墨有一种更为亲近的丰富和真实。在写生中，我们会更加乐意把古人笔墨中高度程式化的形态进行情节的还原，

并在这一过程中来理解感受传统笔墨中造形与用笔的形式认识，这对于我们在写生作品中充实技法表现的能力，寻找自己可以掌握和应用的笔墨方式，建立把古法转换为从对象形质特点出发的新画法、新方式，必要而且十分有效。

"画家当以古人为师，尤当以天地为师。"古人积累如此长久的笔墨程式，此刻由我们手中的笔与天地自然相会，是一件值得欣慰的事。这是出去写生的第三个理由。

回到春天的微风里。空气新鲜，阳光美丽。平时，我们似乎没有时间来注视天空，原来，天空可以这样的蓝。

我又想到了渐江，梅清。他们作品中的那份孤寂和清逸无疑来自与昔日黄山的对话和心灵感应。他们用在与大自然中感受到的那一份深沉，寂寥的境界来安顿清净高远的心灵，蕴藉内敛的生命，并以虚实简朴的笔墨把这个情感从容不迫地呈现。对自然与对内心真实的充分尊重创作了伟大的作品，在这样的作品面前，你可以凝神涤心，在烦嚣的世界里获得一份心灵的宁静。是写生，也是写心。

竹子和芭蕉依然在轻轻地摇曳着。面对生动而亲切的风景，留在画面上的每一笔都充满活力，饱含着周围的空气和阳光。杂草，残枝，落花，败叶。植物的芳香，神秘的光影，这鲜活的生命随着我们的心情在画面上行走，我们在感受和赞美大自然的同时也把我们的心轻轻地放到大自然里面去了。写生，让我们得以在我们的内心与大自然不期而遇的那一刻，有了一种最为真切和真实的表达。

到山边的田野里去写生吧。只为画下春天的微风、青青的竹林和绿色的山坡，画下满树的繁花，画下树边的小草和水里的浮莲。这是让我们内心平静下来的最好方式。它会让你有所相遇，有所感动，有所发现，有所托付。

我很庆幸自己是一个山水画家，也很庆幸在生活里还能有这样一种状态和方式。我认为这是需要出去写生的最重要一个理由。

常用写生装备

① 狼毫毛笔
② 锡管颜料
③ 册页
④ 生宣卡纸
⑤ 颜料盒
⑥ 简易折叠椅
⑦ 折叠写生架
⑧ 墨汁

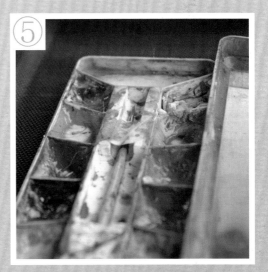

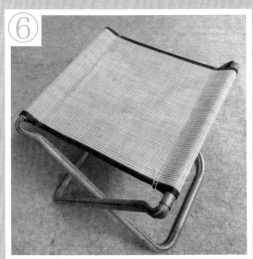

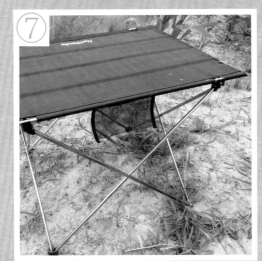

取景构图

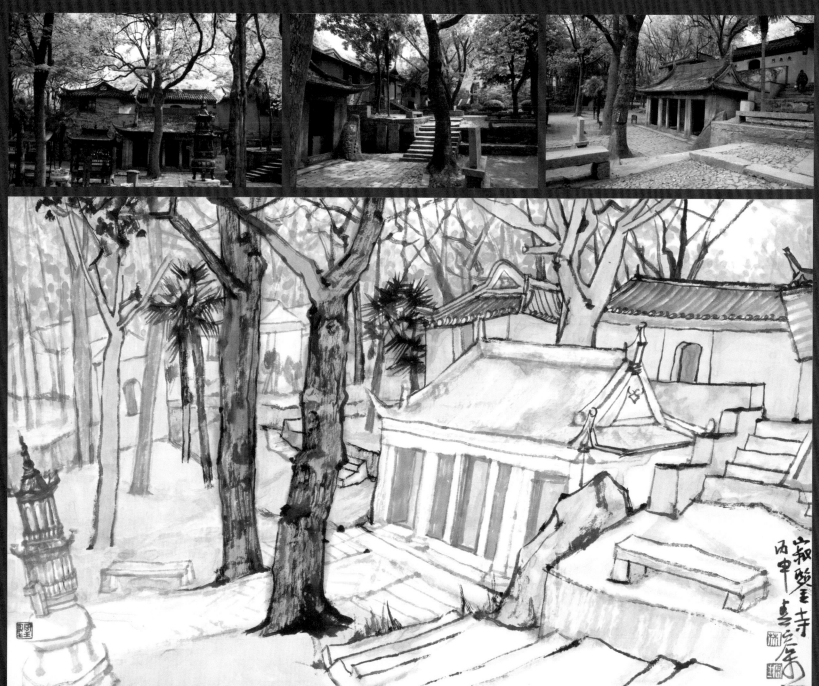

苏州吴中写生之二十　纸本水墨设色　39×65cm　2016

写生是一种搜集素材的方式。

写生是山水画学习的重要训练方法。从技法层面来说，可以练习形式语言、构图、表现技法、笔墨，造形等等。

写生是一种体验自然的方式。体验感受大自然的种种气象，寻找能够触动自己内心的自然与生活存在，启发表现欲望。

写生也是一种创作的方式。是用艺术的语言把所见的情景，自己所经历的生活故事描述出来。

在山水画创作中，选择写生与表现的对象是十分重要的。我们可以从大自然中寻找灵感，那些富有诗意的美好景色，富有生活气息的环境和景物，更容易使人感动，产生灵感。在写生中面对所见到的景物，选择从你第一眼见到景物的时候就体现出来了。而决定你的选择的关键在于你阅读风景的能力。

心理阅读是我们面对自然山水时的心理感受和体验，如苍茫、温润、平静、崇高等等，是一种面对自然山水时产生的视觉经验投射到大脑所产生的心理体验。在文学作品中，我们用文字来纪录所见到的情景以及相应的感受，这些可以看成是心理阅读的一种具体描述。

视觉阅读则主要注重于对象的形态大小、线条长短、曲直，结构，空间层次（近、中、远），疏密关系，节奏感、色彩等等视觉因素的阅读，阅读的结果通常体现为画者对对象的视觉角度、姿态以及表现方式、绘画语言的选择。写生的取景就是对对象进行心理及视觉阅读的结果，由此抓住自然中最打动你的情境，最美的角度进行表现。

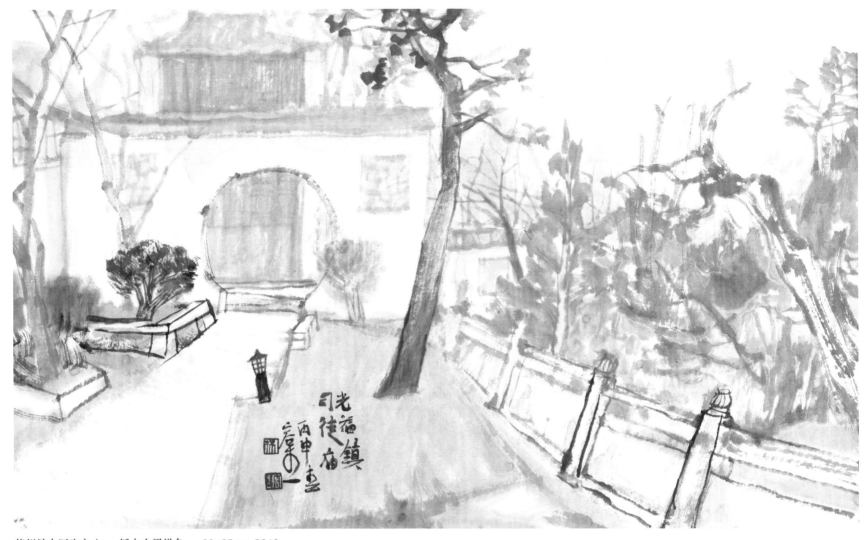

苏州吴中写生之八　　纸本水墨设色　　*39×65cm　2016*

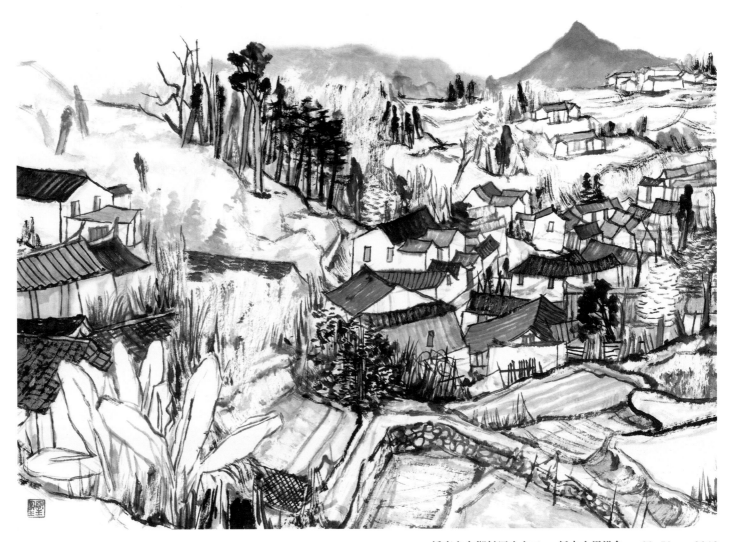

溪南乡东湖村写生之二　　纸本水墨设色　*39×53cm 2016*

山水画创作中，绘画语言是重要的技法因素，传统山水画的语言，就是古人在观察自然和表现自然的过程中形成的各种皴法，树法以及笔法结构、章法构图等等程式化语言。中国画之所以必须从临摹入手，就是为了了解掌握并在实践中应用这些语言。

山水画的空间层次主要有近景、中景、远景，近景通常表现细节比较具体，中景则往往是主题重点所在，远景简约。写生时应根据具体对象来处理这三个不同层次的开合和疏密关系。与西方写实绘画近处深重远处虚淡的方法不同，开合和疏密的节奏变化与交替是山水画处理空间关系和层次的主要方法。

除了空间与构图处理以外，自然中存在的山石树木也都能在传统山水画的古典程式中找到相对应的表现方式。以中国画的方式写生，这是一个很重要的内容。首先是要去发现，发现自然景色与古人的山水技法中相对应的东西。我们就可以在这个过程中知道古人是怎样用笔法来概括和处理自然中所看到的形象。发现和表现也是一个学习的过程，而最终的目标则是练习和学会用自己的方式来概括和处理自然中的各种形象。

画面结构的形式关系，就是不同的内容在画面所占的面积位置和疏密、黑白关系而形成的聚焦点。在实景当中，近景中景远景的三条轮廓线的划分和取向，是形式节奏生成的关键。

一般说来，近景要概括，要疏，但近景通常也会有一些生动的细节，所以也要把握得当。中景是画面最主体的部分，应细致表现，通常是画面最为丰富的部分。远景则是另外一个层次，所以要采取与中景不同的形式处理方式。只有解决好了这三条轮廓线和三个部分的空间关系，形成疏密对比，才能突出画面主体和实现画面的现场感。所以在画面上，一定要注意这 3 根线的形态、走向以及因此分割出来的面积形态和空间关系。另外，大小变化最为强烈、疏密长短对比最为活跃的地方，会成为画面的聚焦点，而这个聚焦点通常也是画面主题所在，应该是画面最精彩的地方。

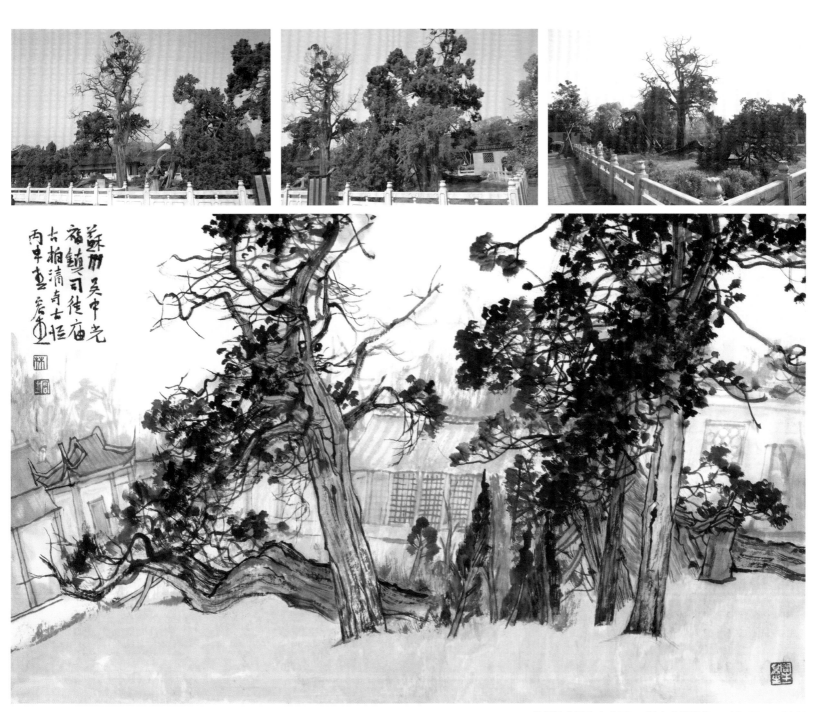

苏州吴中写生之十五　纸本水墨设色 *39×65cm 2016*

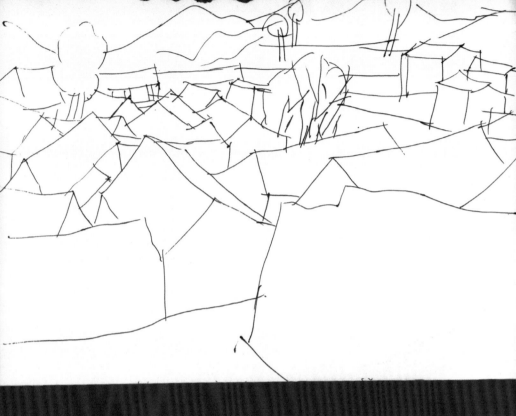

三分钟练习

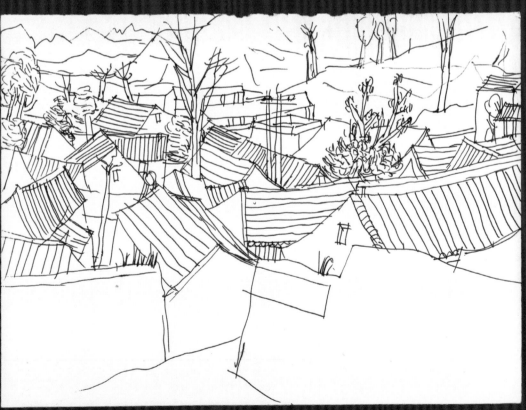

十分钟练习

有一项练习就是用不同的时间分别来画同样一个画面。大家要去体会这其中的用意。时间的限制并不是对运笔的速度的要求，而是要在不同的时间内去抓住画面最重要的东西，并用不同的方法去处理它。

▲三分钟的练习，要求我们面对画面用最简练的方式去把握其中最重要的内容和结构形态。

▲十分钟的练习，则可以在三分钟练习基础上，有一些稍微具体的形态表现和疏密处理。

▲半个小时以上的练习，就可以去表现一些细节和更为充分的形式关系。

这3种不同状态，是我们面对实景写生练习时不可忽略的3个层次。这是外面写生和在家里画画所不同的地方。以速写的方式做这种练习，目的就是在我们以水墨的方式表现的时候形成在观察和把握画面时的一个基本的认识。你即使习惯用传统的直接落墨从局部开始笔笔生发那种方式，也要在心里能够把握住隐藏在里面的这3个不同的时间节点所呈现出来的不同形态。我的建议是，可以运用赭色或者淡墨在最短的时间内状态起稿，接下去你就可以比较专注于局部的笔墨处理表现，这一点在初学阶段尤为重要。与铅笔、钢笔速写最大的不同是，笔墨的写生练习，可以用笔墨的变化来处理画面的某些内容，建立更为丰富的形式和结构关系，当然还有毛笔自身的表现力。这些都需要我们在长期的练习积累当中不断的去体会、去总结，才能有所提高。

(以上文字摘自林容生工作室高研班2016年课堂实录)

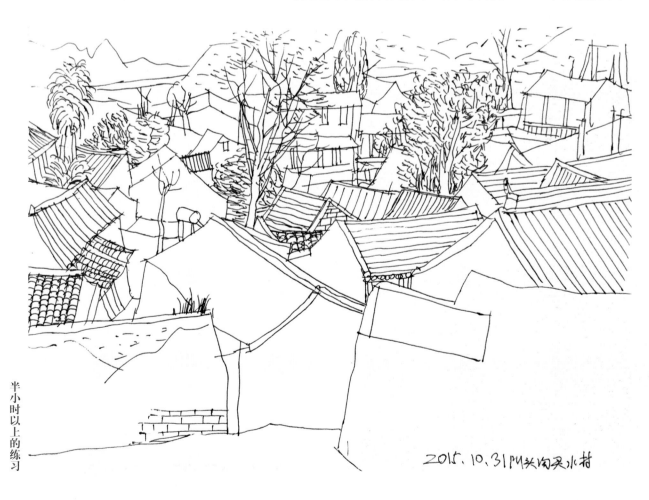

半小时以上的练习

2015.10.31阿头内灵水村

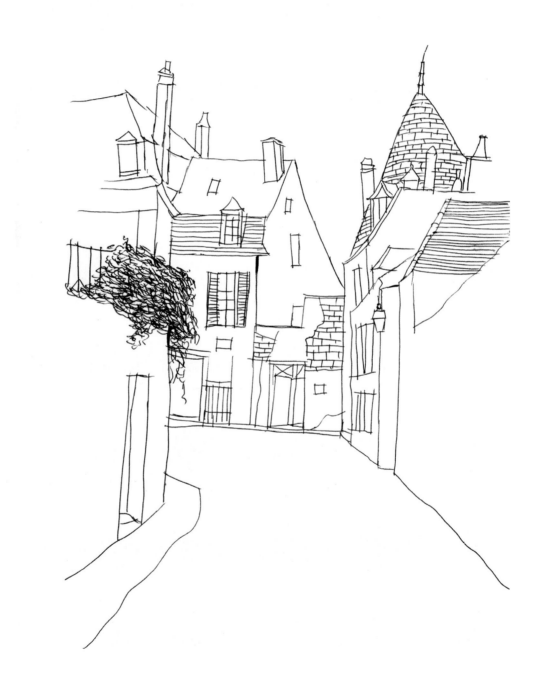

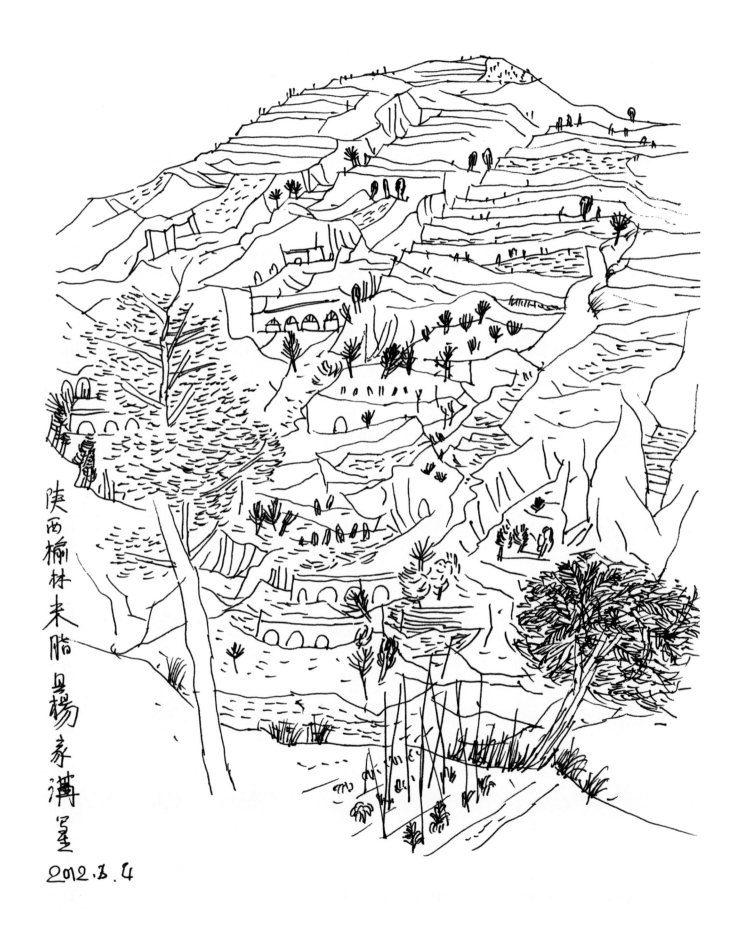

陕西榆林米脂县杨家沟星

2012.8.4

9月12日
莱茵河上
船开到这里不动了
大家画画

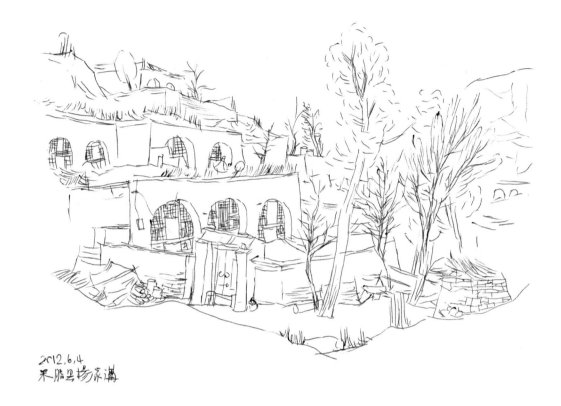

2012.6.4
呆脏马场家遇

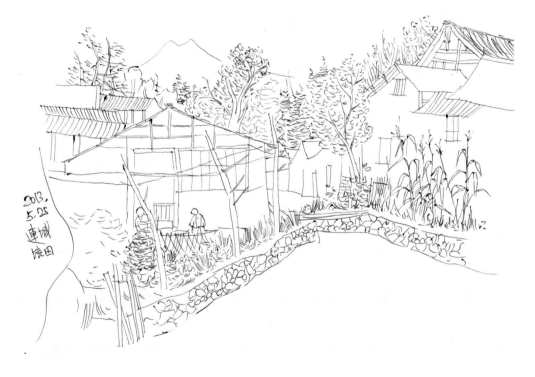

2013.
5.25
连城
焙田

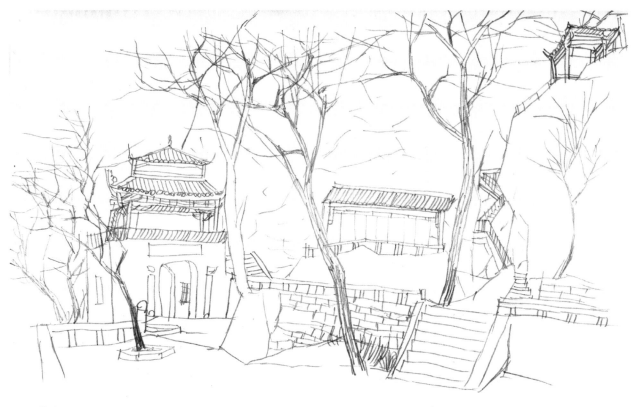

2013.10

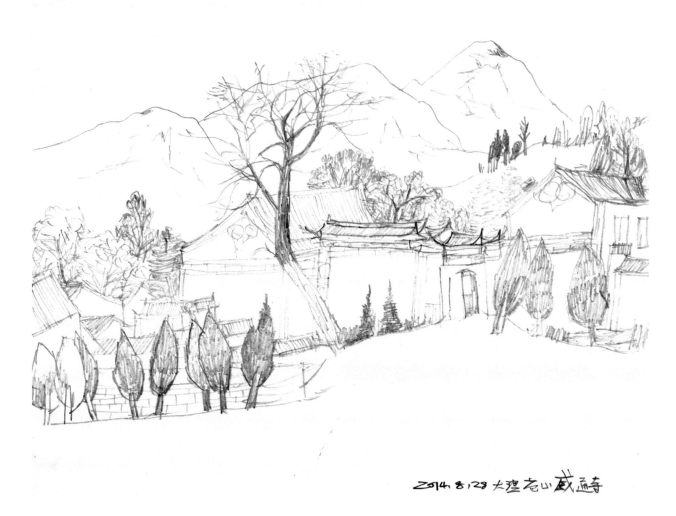

2014.8.28 大理苍山感通寺

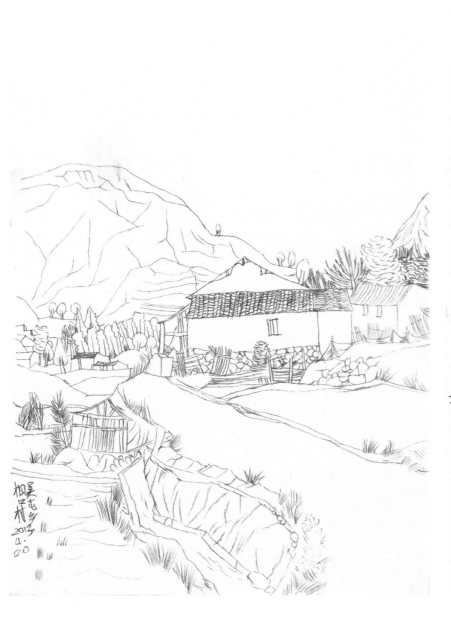

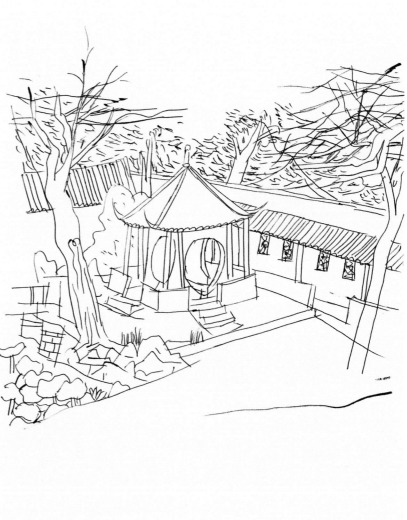

写生范例

步骤1：先用淡赭色确定构图，勾勒出近景、中景及各部分景物在画面上大体的位置

步骤2：由近处落笔，注意用笔的提按变化，用墨的干湿浓淡变化和线条的粗细变化，力求一气呵成

步骤3：以淡墨和色彩渲染画面不同部分，增加画面的层次感和丰富性，在线的结构中生成面的形态和节奏

步骤4：用浓墨点线收拾和调整局部细节，落款钤章

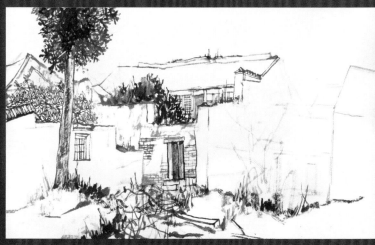

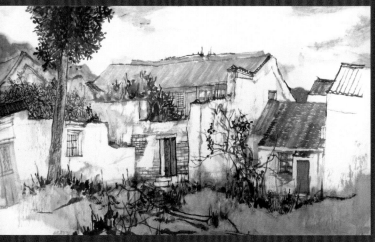

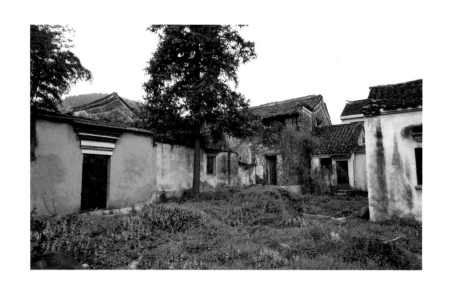

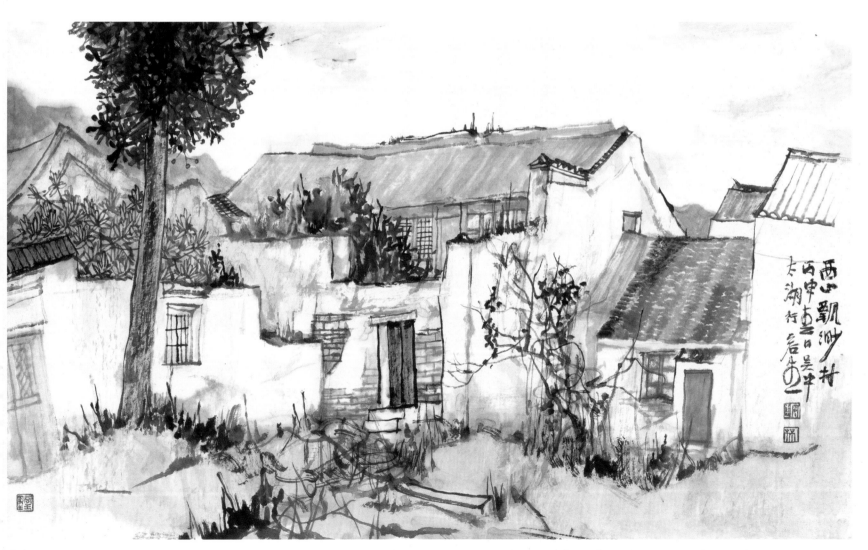

苏州吴中写生之二十五　　纸本水墨设色　*39×65cm*　*2016*

步骤 1

步骤 2

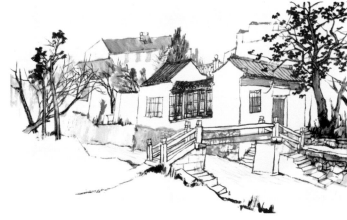

步骤 3

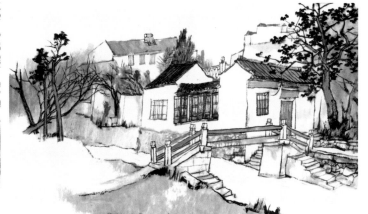

步骤 4

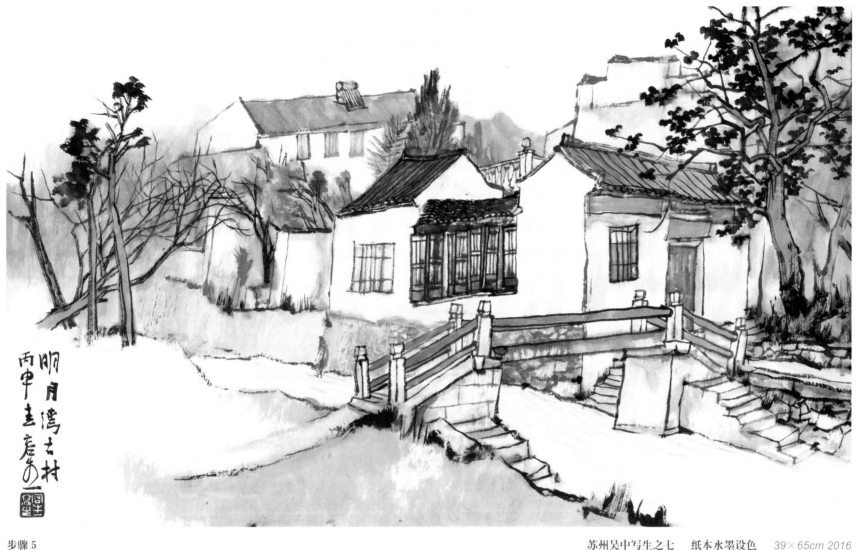

步骤 5

苏州吴中写生之七　　纸本水墨设色　*39×65cm 2016*

步骤 1：由近处取景开始落笔

步骤 2：根据画面的远近层次结构顺势展开，注意用笔和结构相互之间的生发关系

步骤 3：根据画面的整体需要调整构图和浓淡层次关系

步骤 4：局部设色以调整和形成点线和面的构成

步骤 5：收拾整理细节，落款钤章

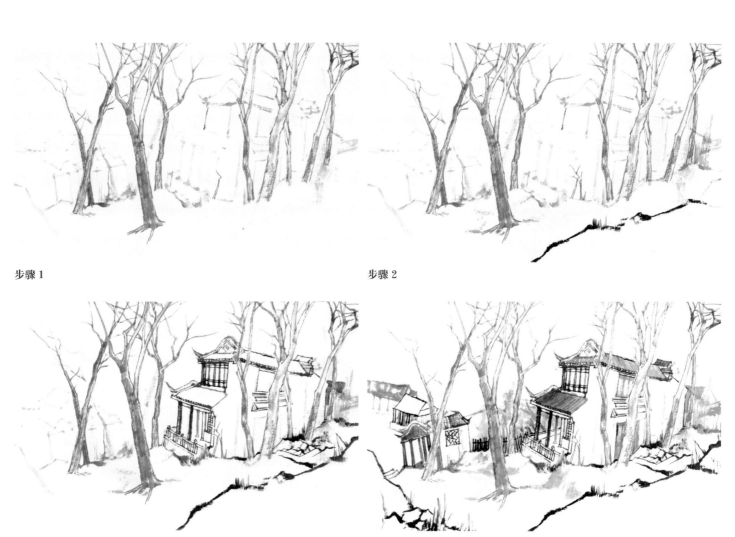

步骤 1

步骤 2

步骤 3

步骤 4

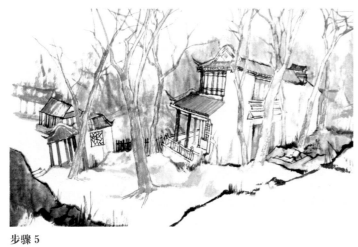

步骤 5

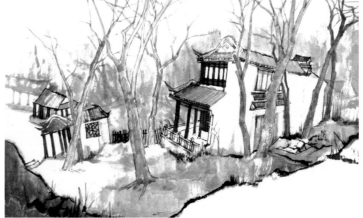

步骤 6

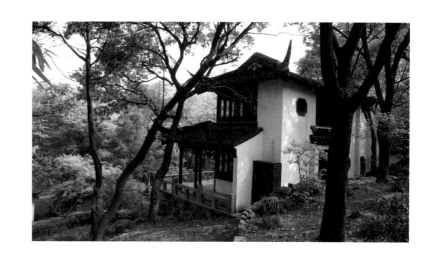

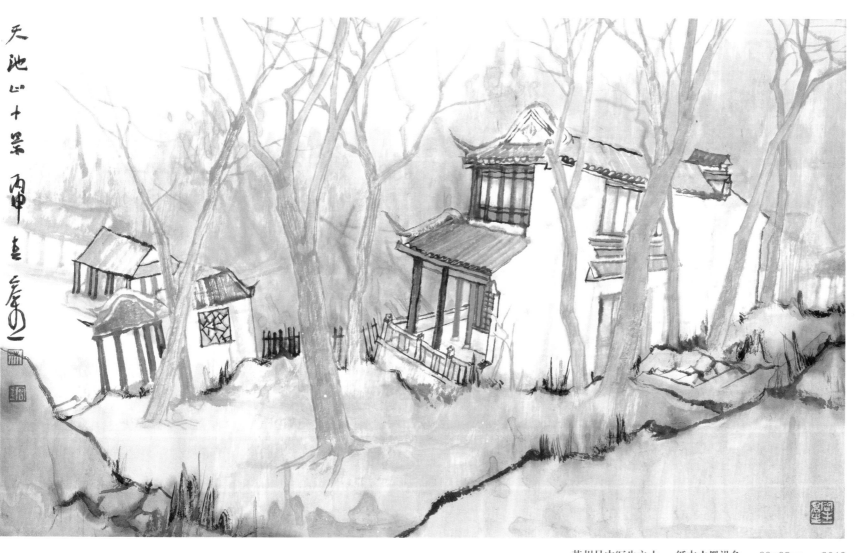

苏州吴中写生之十　　纸本水墨设色　　*39×65cm*　　*2016*

步骤1

步骤2

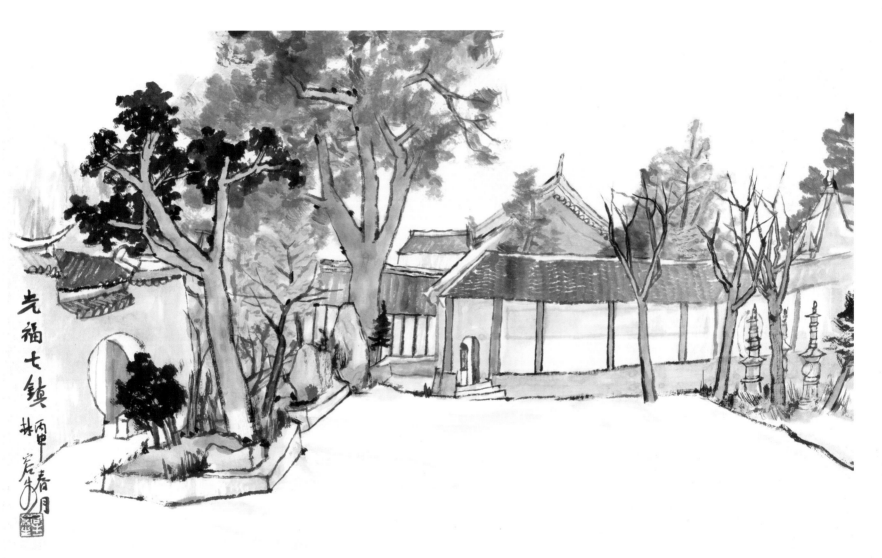

光福七镇 丙申春月 林容生

苏州吴中写生之十四　　纸本水墨设色　　*39×65cm　2016*

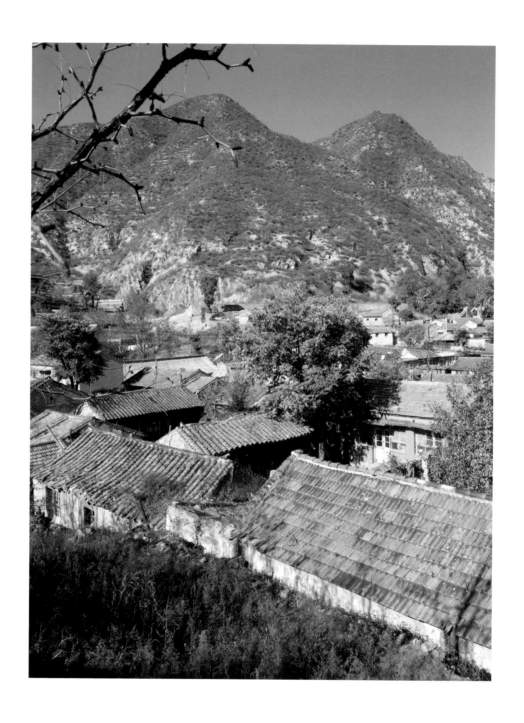

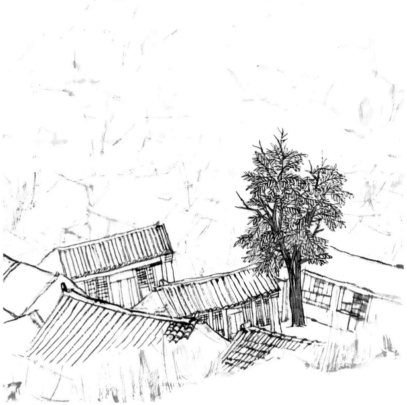

步骤 1

步骤 2

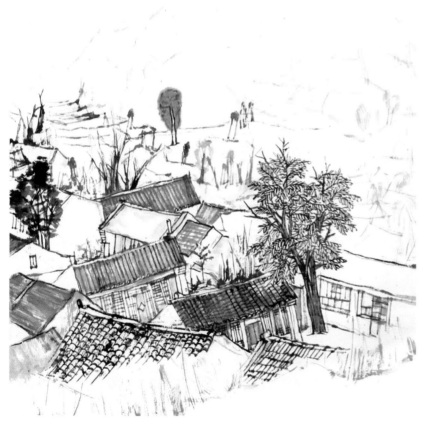

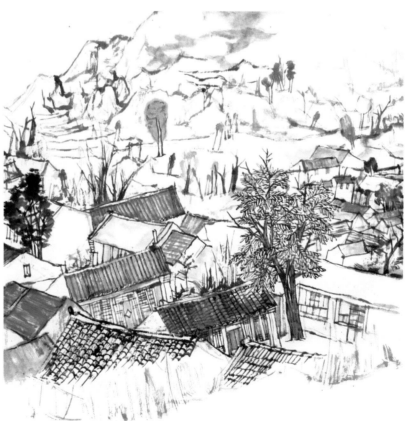

步骤 3

步骤 4

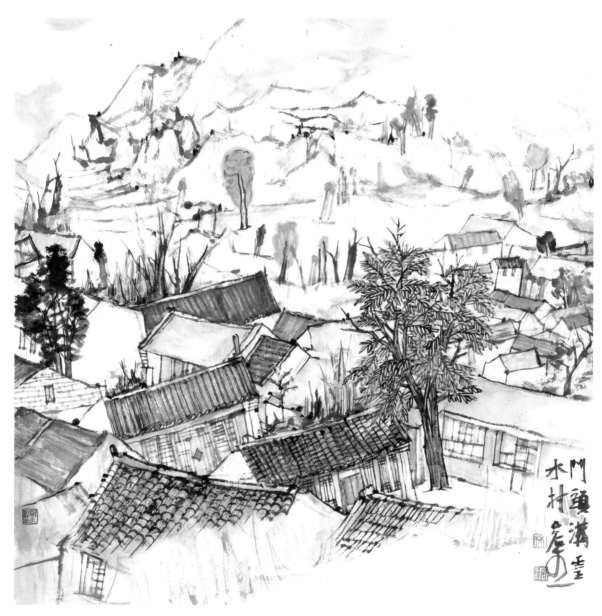

灵水村写生之十　　纸本水墨设色　　*49.5×49.5cm　2015*

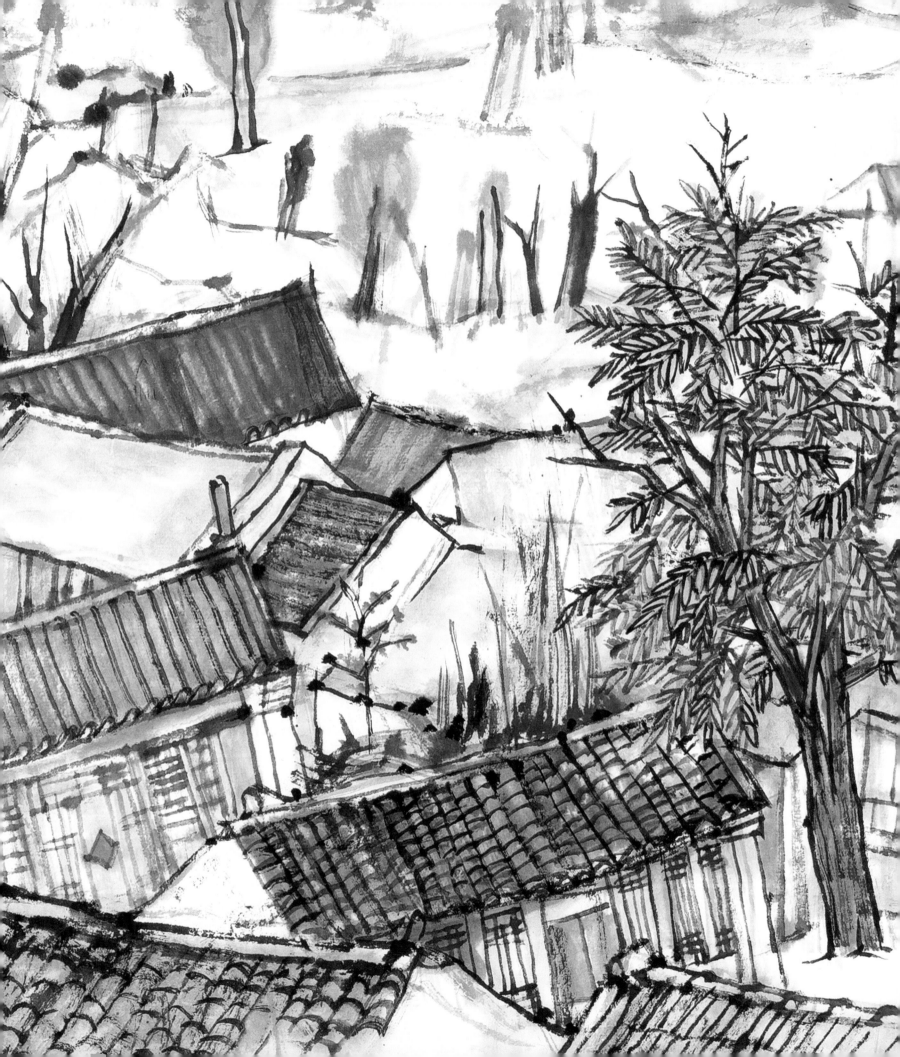

苏州吴中

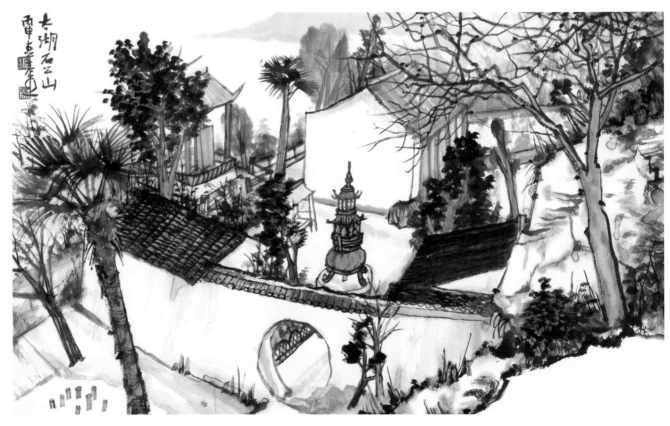

苏州吴中写生之九　　纸本水墨设色　　*39×65cm*　　*2016*

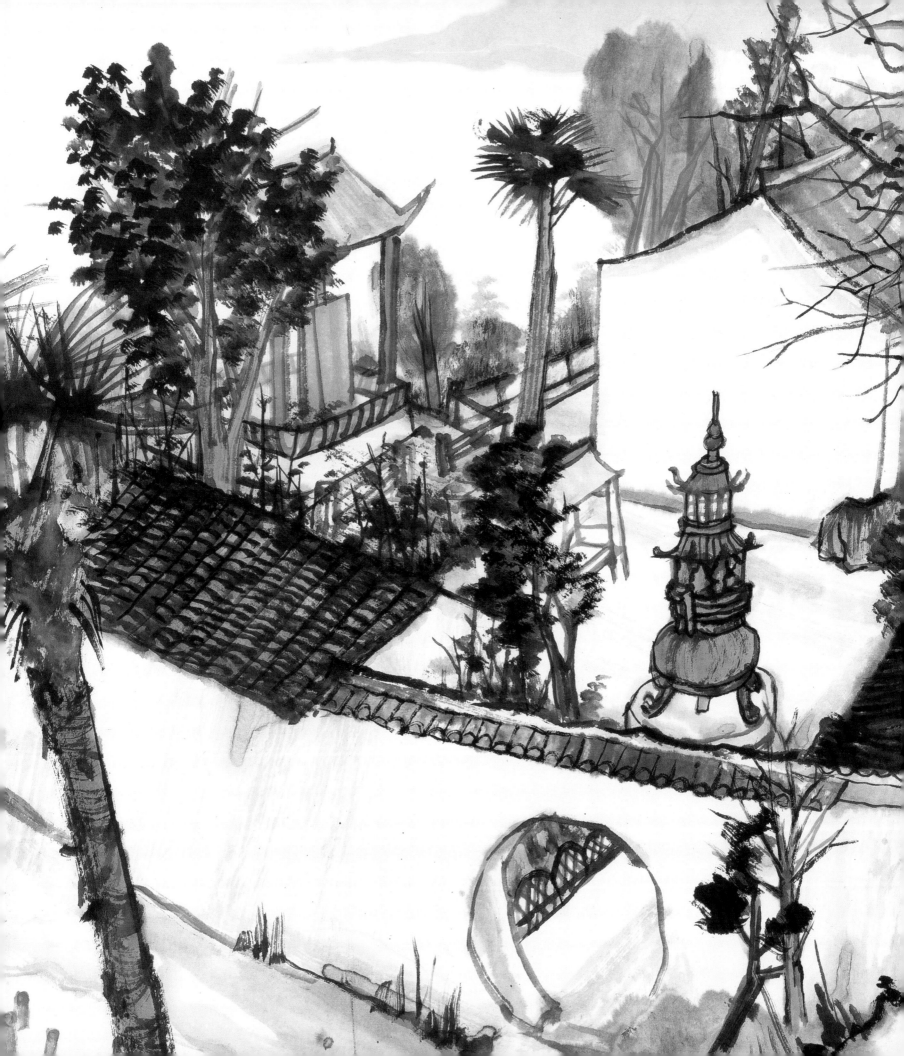

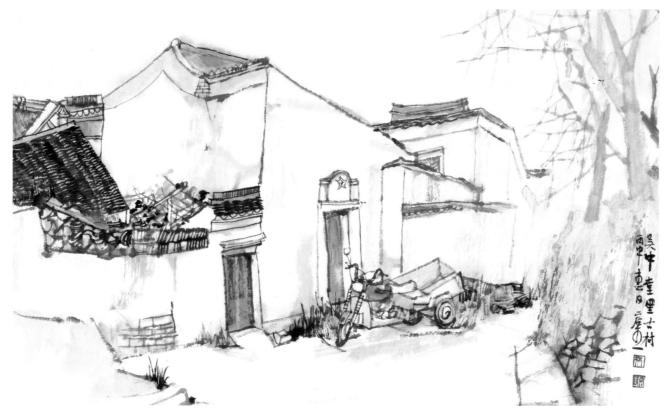

苏州吴中写生之六　纸本水墨设色　*39×65cm　2016*

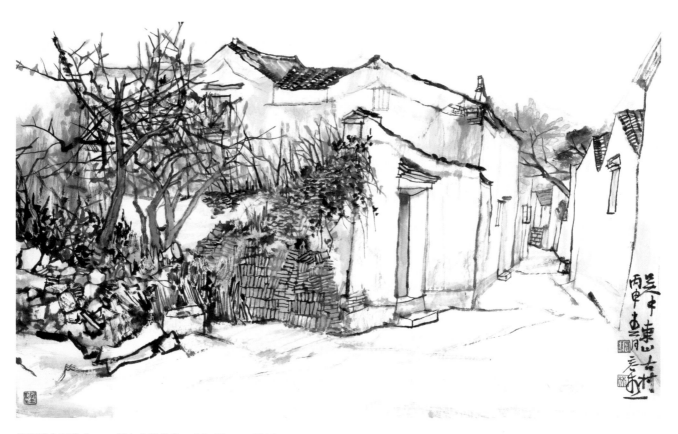

苏州吴中写生之一　纸本水墨设色　*39×65cm　2016*

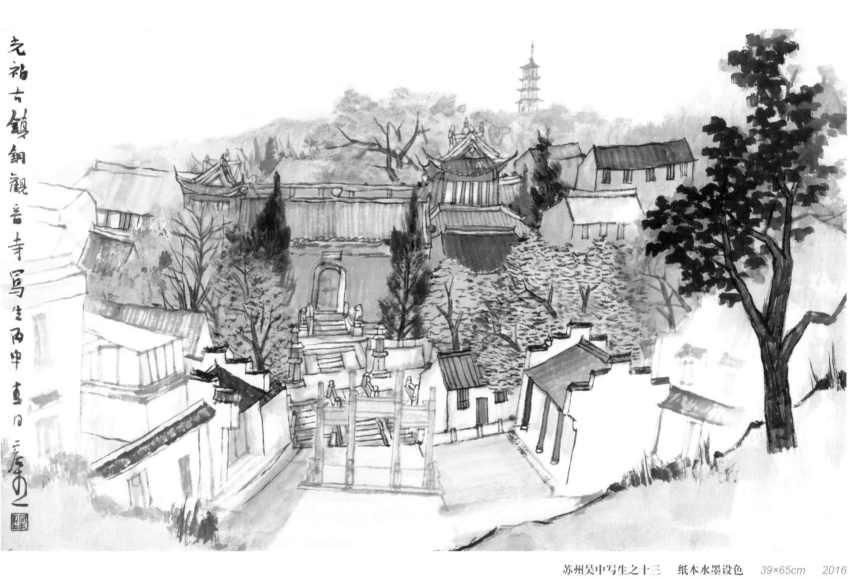

光福古镇铜观音寺写生 丙申 直甫

苏州吴中写生之十三　　纸本水墨设色　*39×65cm*　*2016*

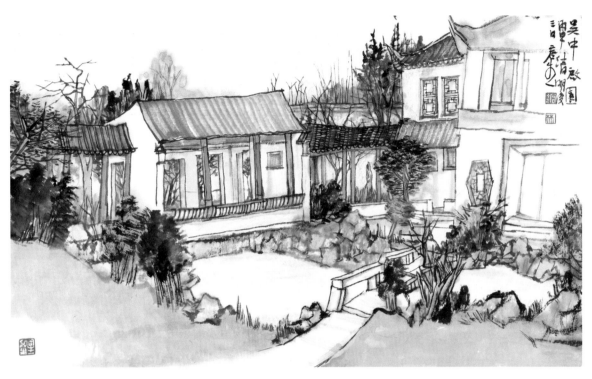

苏州吴中写生之十二　　纸本水墨设色　　*39×65cm　　2016*

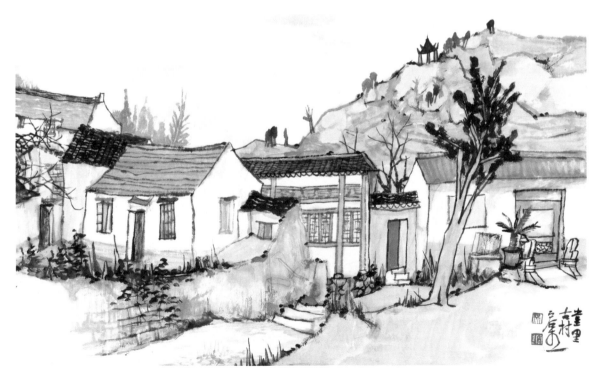

苏州吴中写生之十一　　纸本水墨设色　　*39×65cm　　2016*

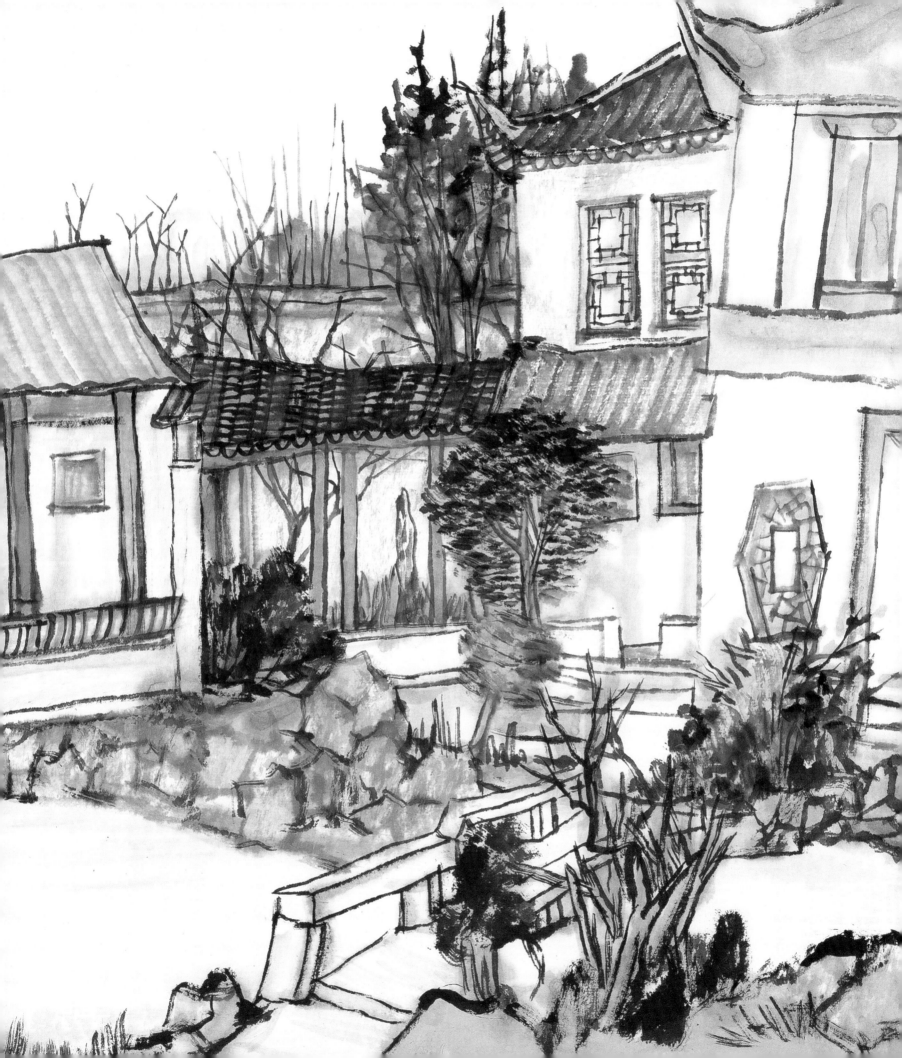

邵武桂林乡

　　空地上有一棵开着粉色花朵的桃树，枝干的线条挺拔而舒展。堆放在地面的毛竹形成一组斜线与周边的杂草构成画面下方的疏密组合。左边的近处有一栋楼房，墙体和窗户的线条，呈现出较多的直线结构。右边可以俯视较远处的一组老屋。屋面的斜线和房子的地脚线，形成有透视的空间变化。一条小路从前景的空地以石阶形成的线条转折顺着房屋之间延伸，把我们的目光引向远处。远处可以看见村口那座大房子的南墙。墙头的线条是横向的，由近至远长短高低是一组非常有节奏变化的水平线。背景的山坡则用一组斜线与近处的桃树枝干斜线相呼应。远山的轮廓被一片流云处理得有虚有实，笔断意连。较之于桂林村、杨名坊呈现的视觉空间要窄小些，适合取近中景，这样可以使我们的画面有更多亲近生活的气息。在这里，表现更趋于客观和理性，因为现场已经有了许多关于生活的提示以及由此生成的关于形式的提示。而表达也因为这些形式因素显得更为生动和朴实。你可以去发现许多动人的生活和形式的组合，发现生活和自然之美。写生也就成为我们向生活和自然学习的生动一课。

摘自《邵武桂林乡写生札记》

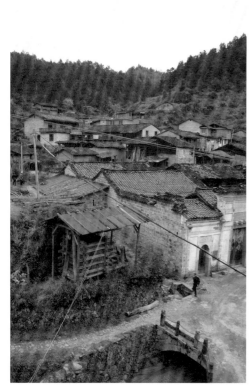

闽北桂林乡写生之十二　纸本水墨设色　52.7×42cm　2015

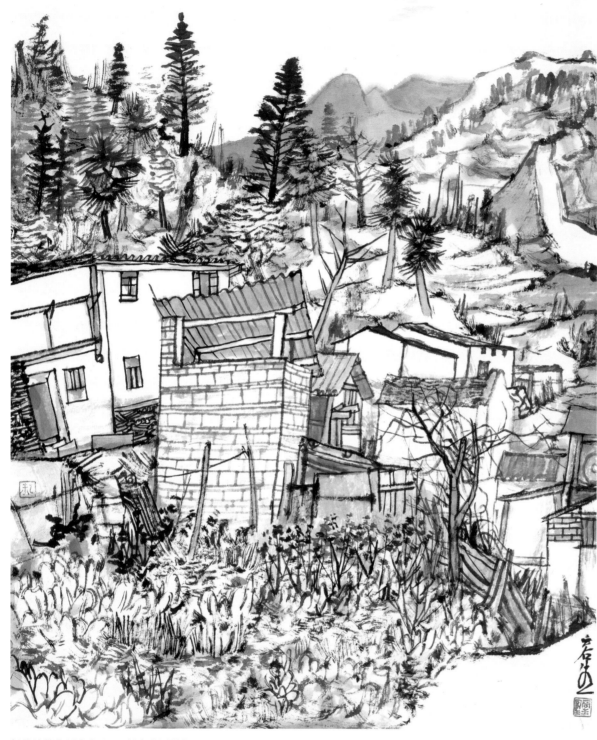

闽北桂林乡写生之八　纸本水墨设色　*52.7×42cm　2015*

　　这是一个近景非常丰富繁杂的画面。不同的景物产生不同的疏密关系更适合用不同的线条质感来表现，不同质感的线条可以呈现画面的节奏，墨色浓淡干湿的变化可以丰富画面的层次，一抹淡蓝色的远山则用面的方式来提示远方，衬托出画面清寂的意境。

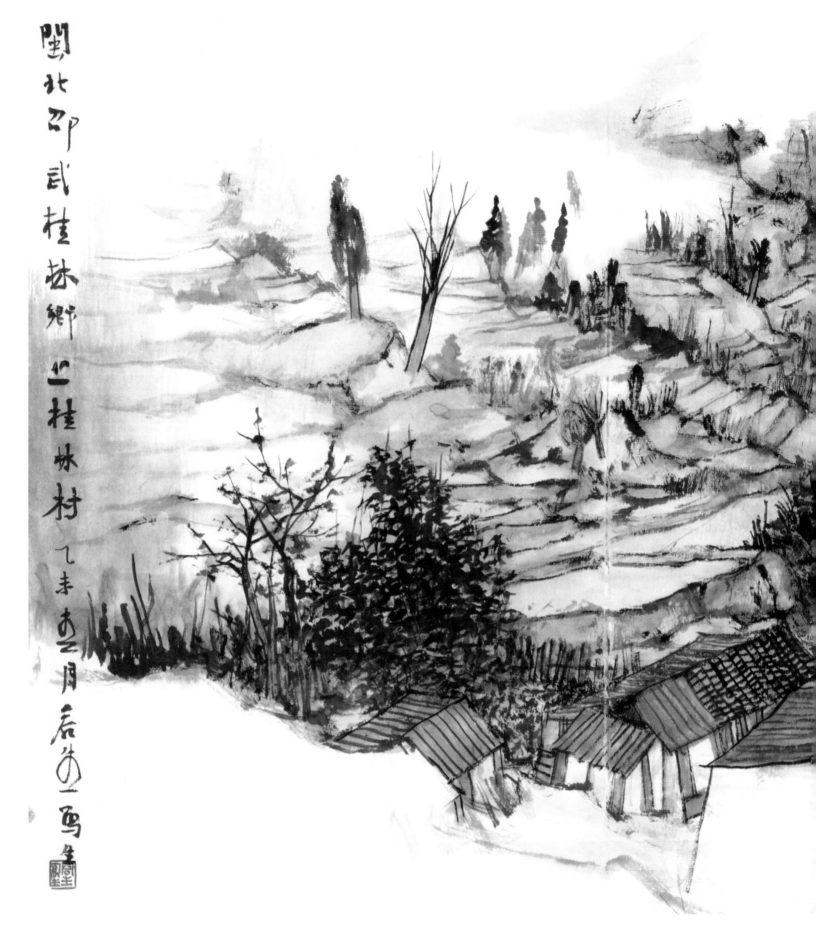

闽北邵武桂林乡即桂林村 乙未春月居生写生

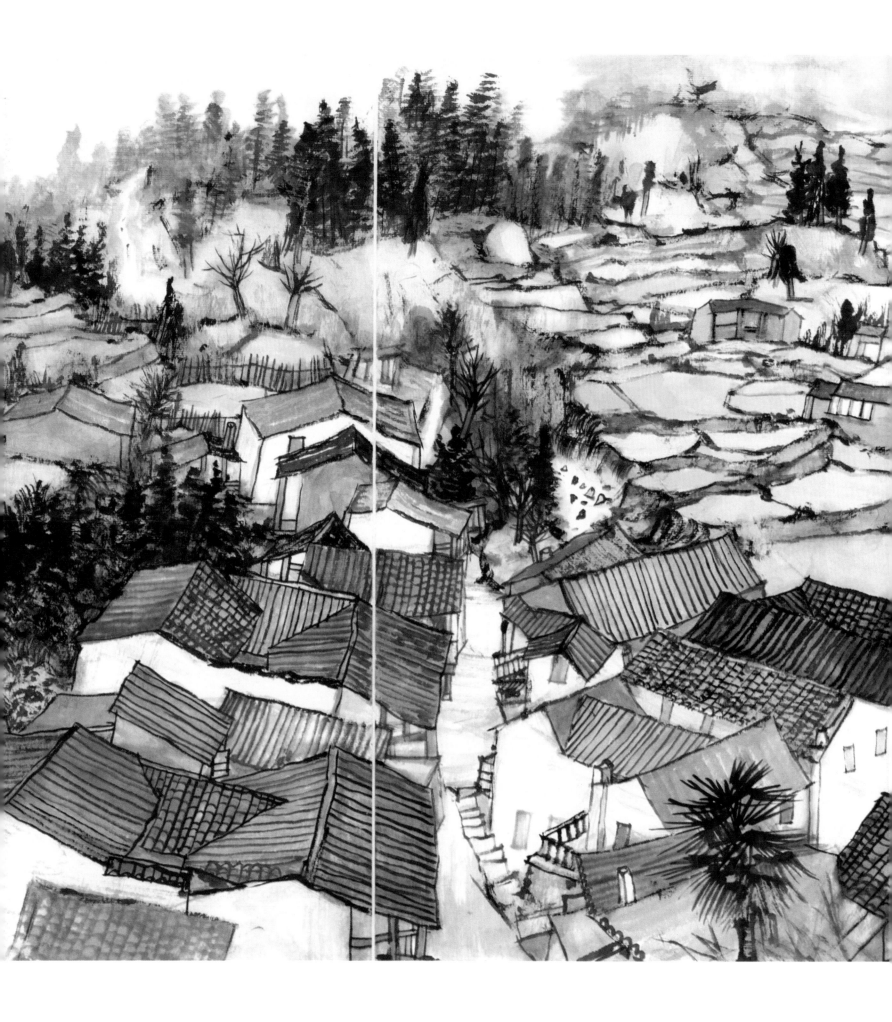

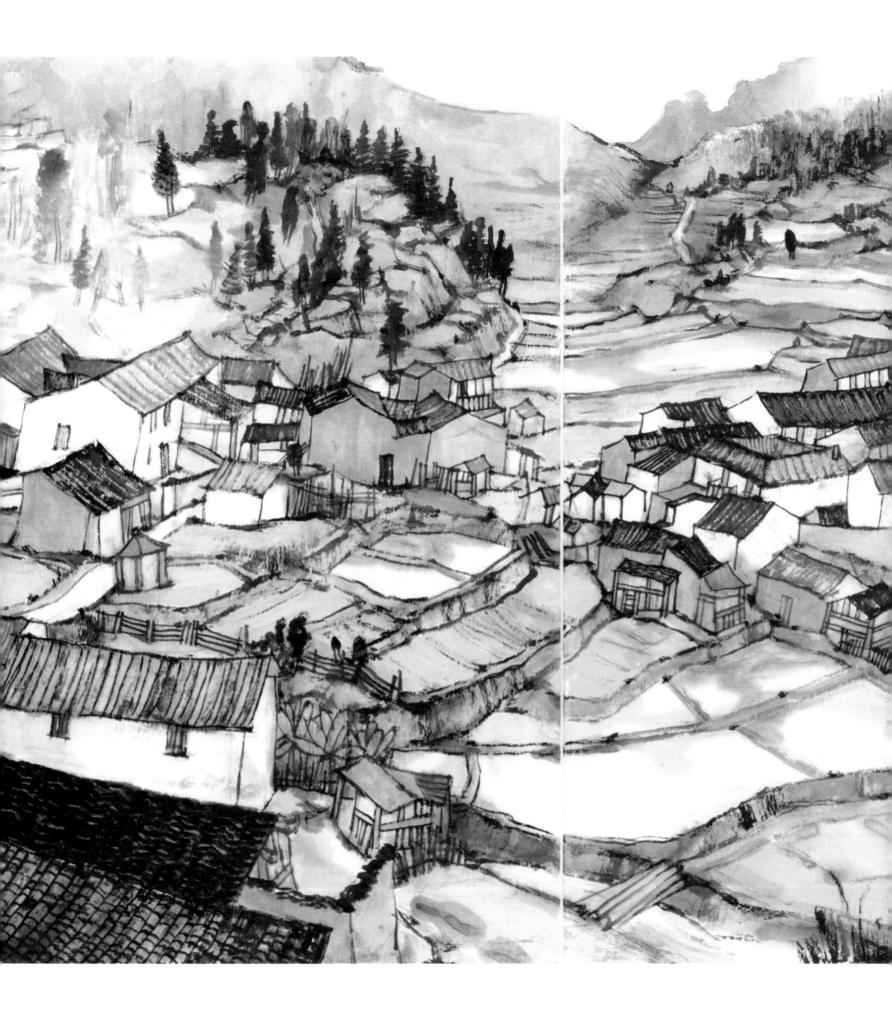

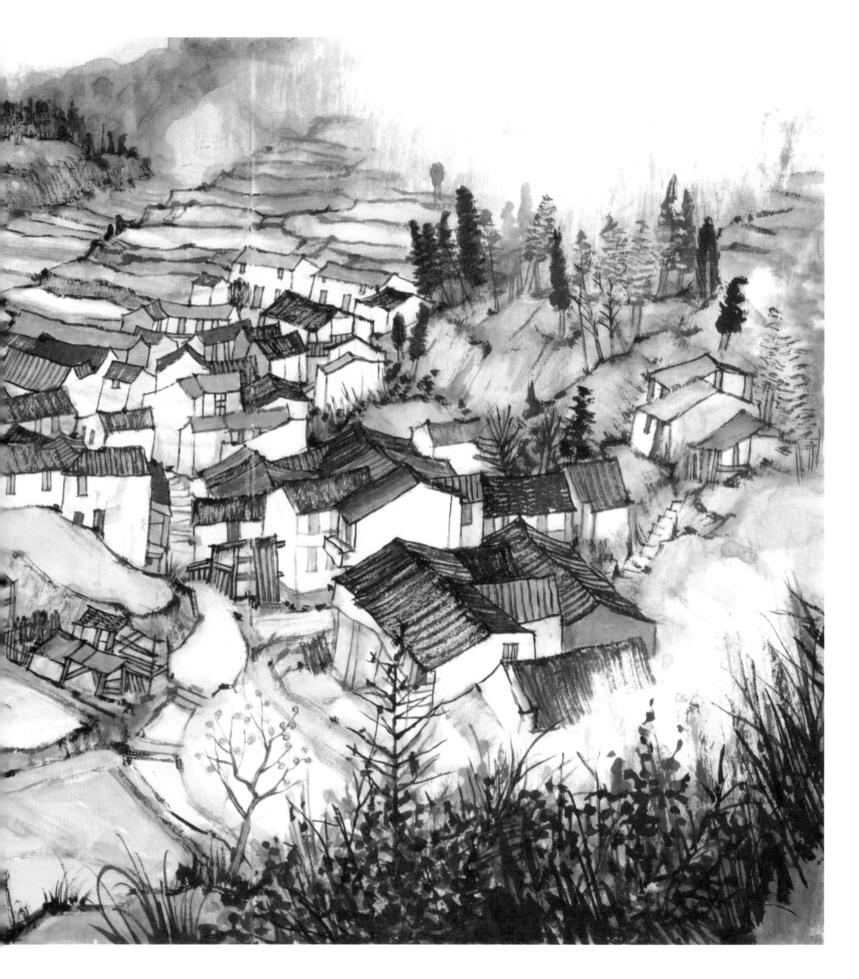

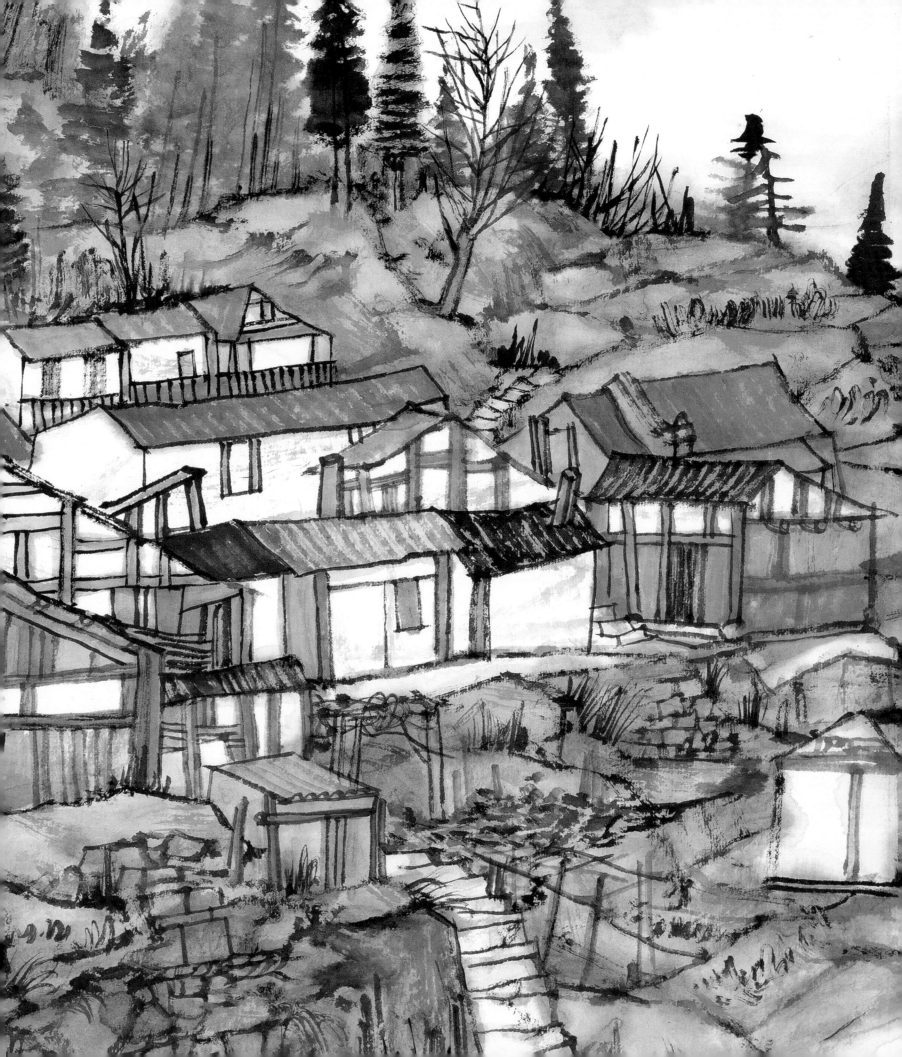

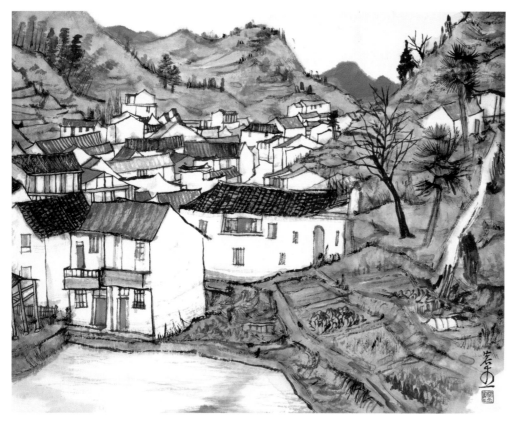

闽北桂林乡写生之一　纸本水墨设色　*42×52.7cm　2015*

　　近处是一个水塘，水塘边有一片菜地。顺着水岸和菜地相连的田间小路和前面那座大宗祠的高墙形成了近景的轮廓线。画面的左边是一段水平的直线和一段垂直线连接着中段山坡斜线向右上方延伸，那里有几棵棕榈树，笔直的树干和卷曲的树叶，形成一组从姿态和疏密线条相互呼应的节奏。

　　山坡的后面，村庄房子大小错落着，形态变化十分丰富，画面的中景部分也因此形成一组密集的短线群。主街从房子中穿过，因此在横线和竖线之间，形成了有一个斜线的空间。这是画面上线条形态最简单的部分，也是最富于节奏变化的那一部分，同时也是最主要的部分。纵横交错的线条构成了这个画面上感受人文和历史的那个部分。那一大片屋顶的边缘线，就是中景部分的轮廓线，稳定而有些不动声色地起伏。

　　村庄的后面有两段山坡，近一点的山坡上是一片竹林，还有几垄梯田，线条不太明晰，但空间状态比村庄要稀疏的多，这样的情景给远景处带来了一个比较整体而开阔的结构。相较于近景、中景，远景的轮廓线显得更为从容，更为沉静。最远处的青山则呈现为深蓝的色块，它的轮廓和周围村庄背景的线恰好在长线后面挑出更为短促地起伏。这时候我们可以看到最远端山的轮廓和右边的山坡起伏使天空呈现出一个很有意思的平面空间。

<div align="right">

摘自《邵武桂林乡写生札记》

</div>

飞击初春雨
横坑雨中
容生画

闽北桂林乡写生之七　纸本水墨设色　52.7×42cm　2015

普宁洪阳镇

小镇古朴清静，因此落笔也有了拙味，型感则追求敦厚沉稳。写生的时候，连日阴天，虽然季节已是初春，但依然寒风拂面。雨后的村庄更显凝重，几笔赭石冷中透暖，枯中有润，在略显沧桑的情景中增添了一些轻松活泼的气息。

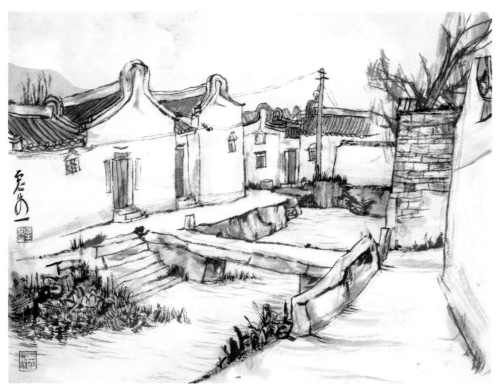

洪阳写生之四　　纸本水墨设色　　*41.5×56cm*　　*2014*

洪阳写生之五　　纸本水墨设色　　*41.5×56cm*　　*2014*

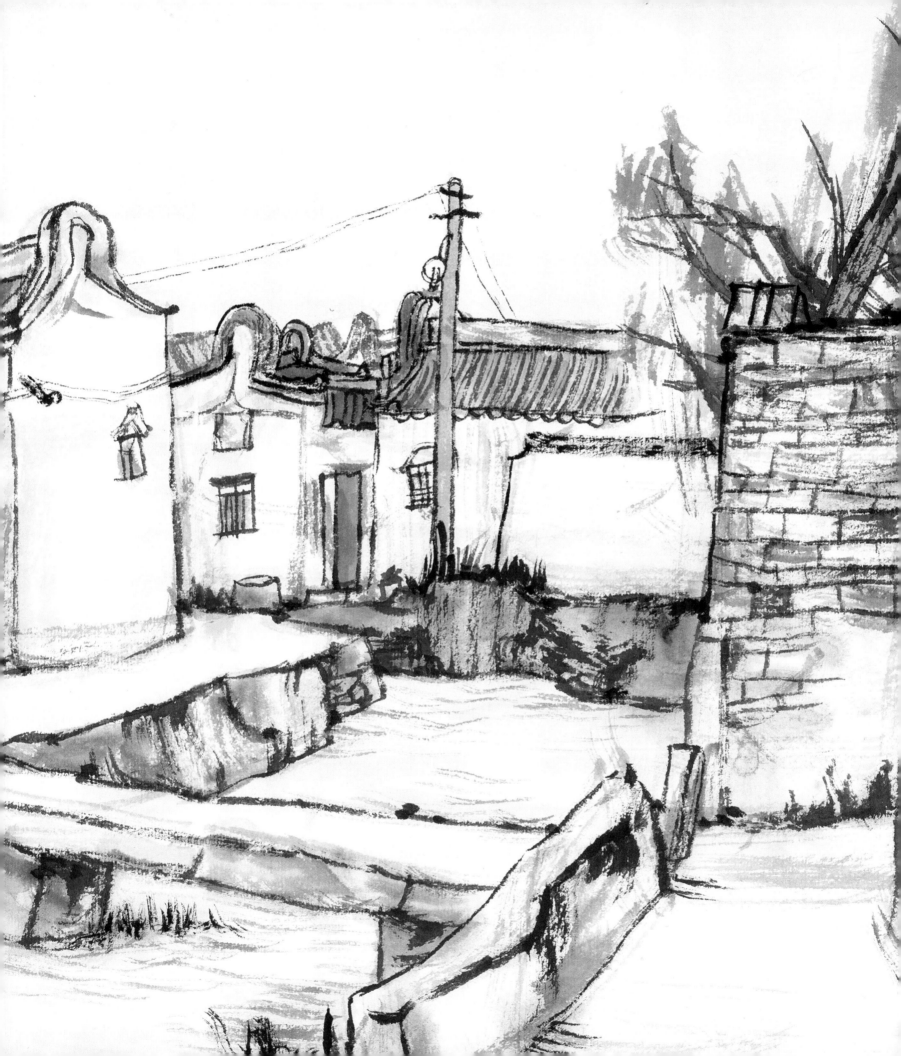

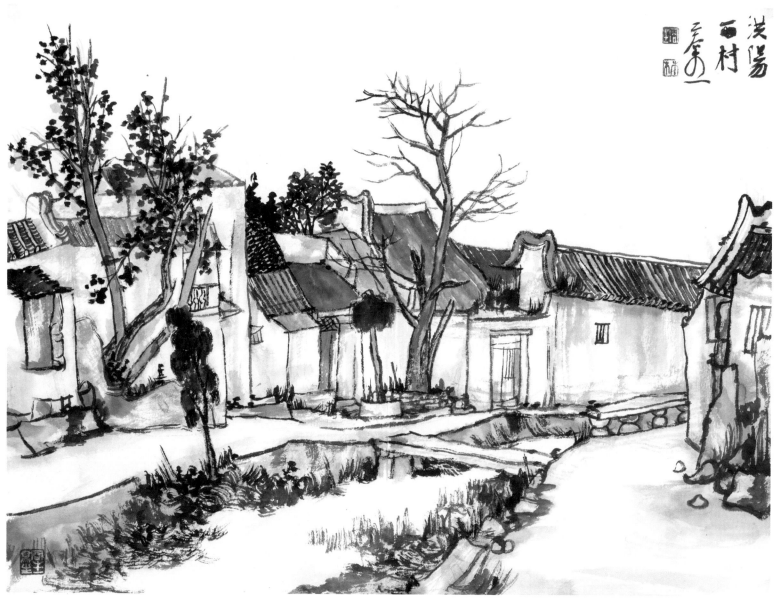

洪阳西村 云山

洪阳写生之六　纸本水墨设色　41.5×56cm　2014

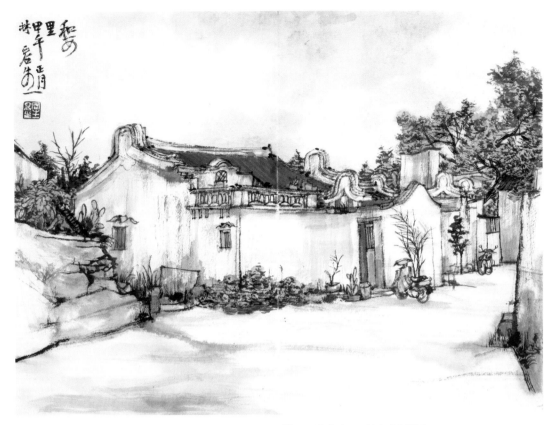

洪阳写生之七　　纸本水墨设色　　*41.5×56cm*　　*2014*

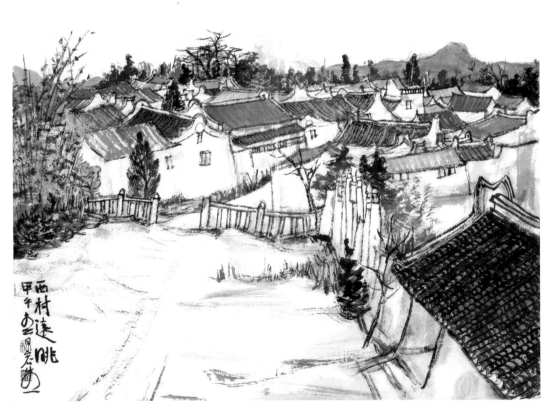

洪阳写生之一　　纸本水墨设色　　*41.5×56cm*　　*2014*

寿阳宗艾村

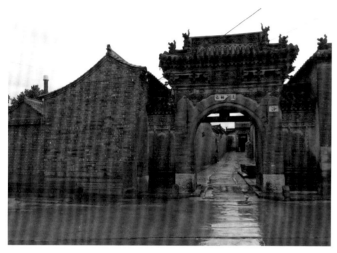 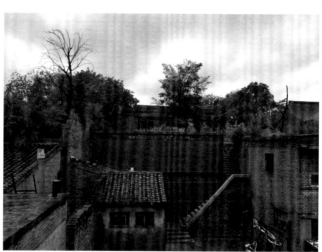

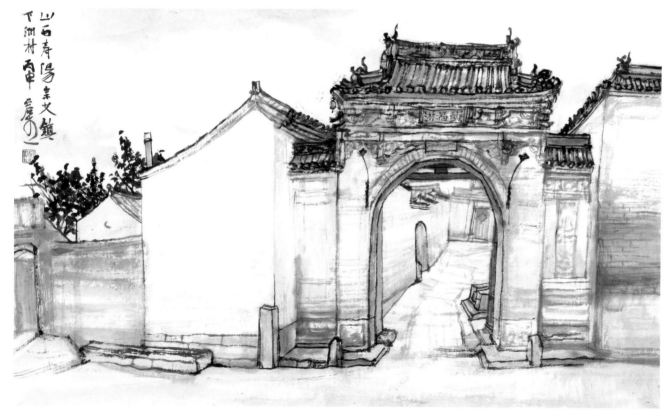

　　这是在山西的一个老村落，地势较平，建筑造型也比较规整。因此在画面构成上，形态的变化和节奏的处理就显得十分的重要。赭灰色是整个画面的色彩基调，透出古村落淳朴深厚的气息。也渲染出老建筑的沉稳与苍浑。

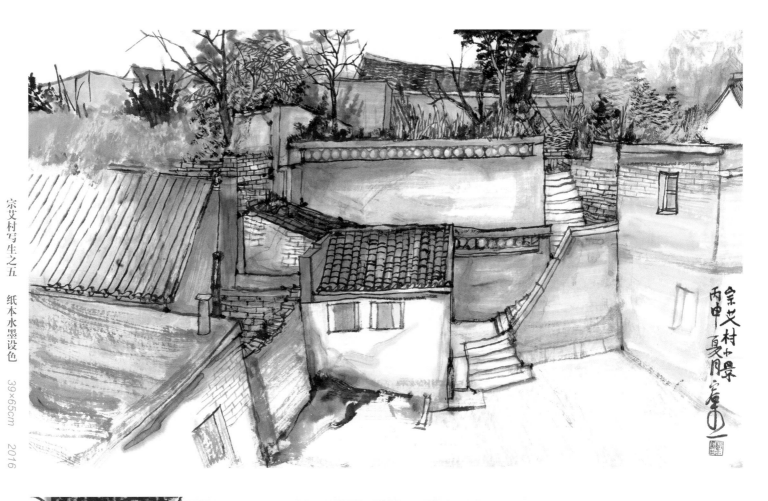

宗艾村写生之五　纸本水墨设色　39×65cm　2016

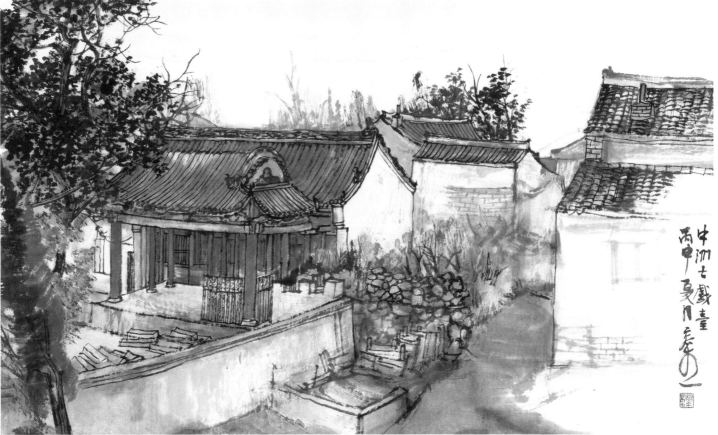

宗艾村写生之八　纸本水墨设色　39×65cm　2016

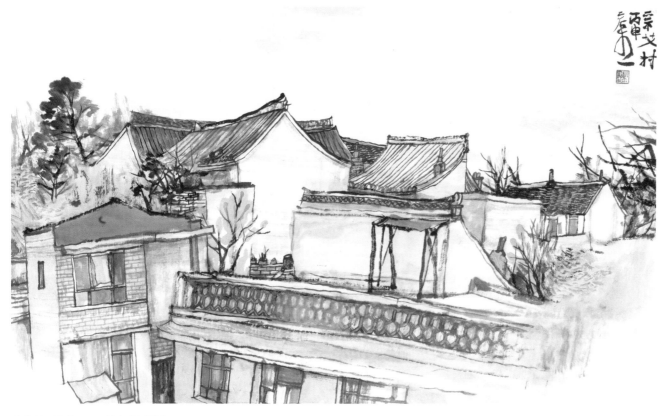

宗艾村写生之六　　纸本水墨设色　　*39×65cm*　　*2016*

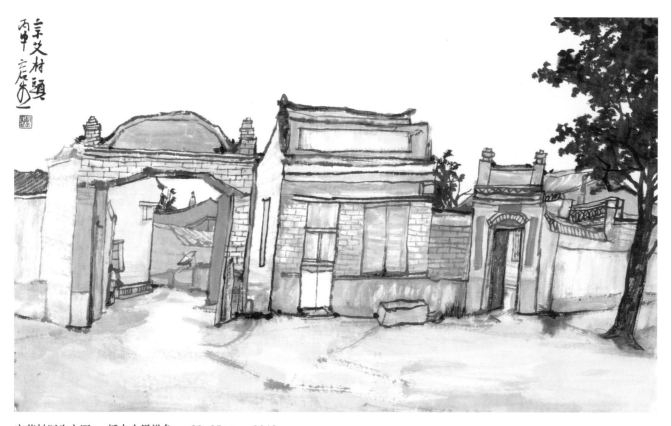

宗艾村写生之四　　纸本水墨设色　　*39×65cm*　　*2016*

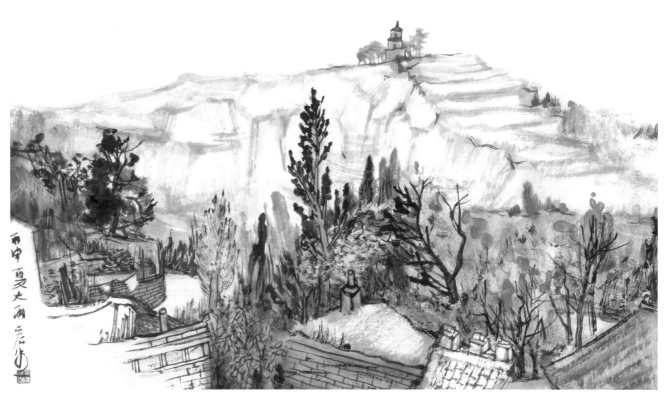

宗艾村写生之二　　纸本水墨设色　　*39×65cm*　　*2016*

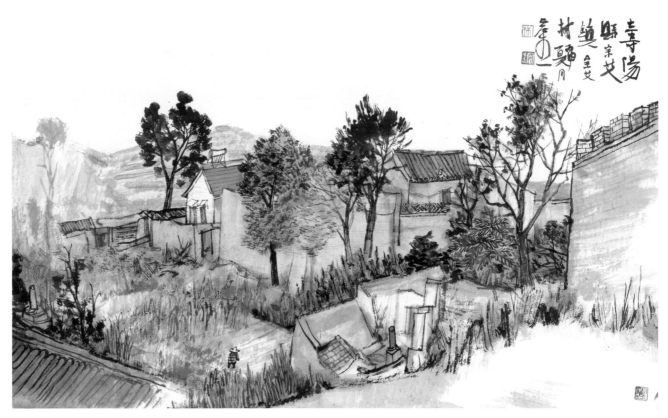

宗艾村写生之一　　纸本水墨设色　　*39×65cm*　　*2016*

门头沟灵水村

这件作品在右下角保留了起稿时的底色，重点刻画左下角及画面中间房屋的建筑，产生了前虚后实的效果。左边山脉绵绵起伏，右边前后的留白相互呼应，一虚一实，以避免画面过分饱满的堵塞。

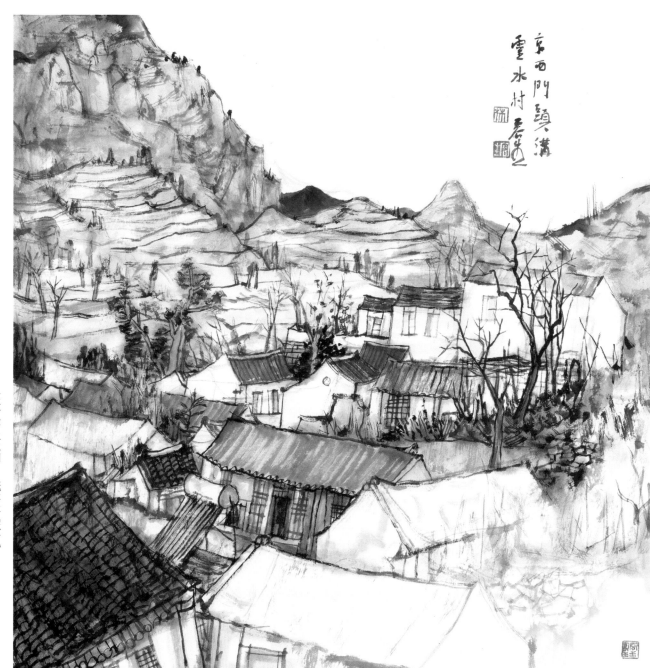

灵水村写生之四　纸本水墨设色　49.5×49.5cm　2015

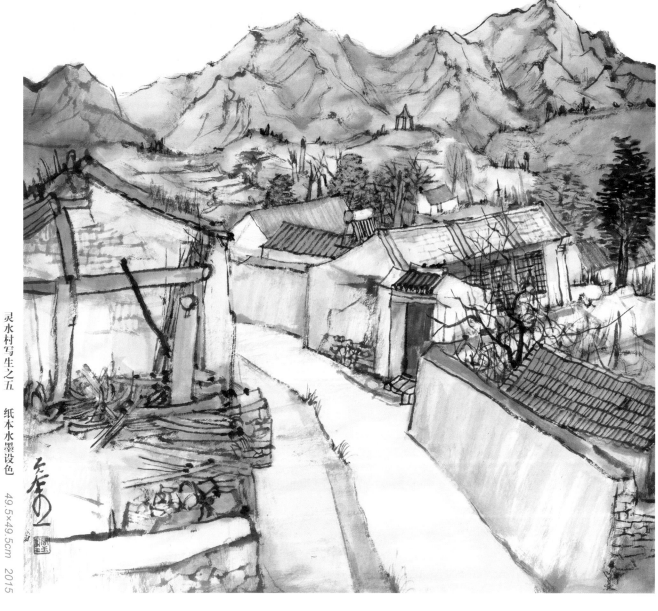

灵水村写生之五　　纸本水墨设色　　49.5×49.5cm　2015

厦门鼓浪屿

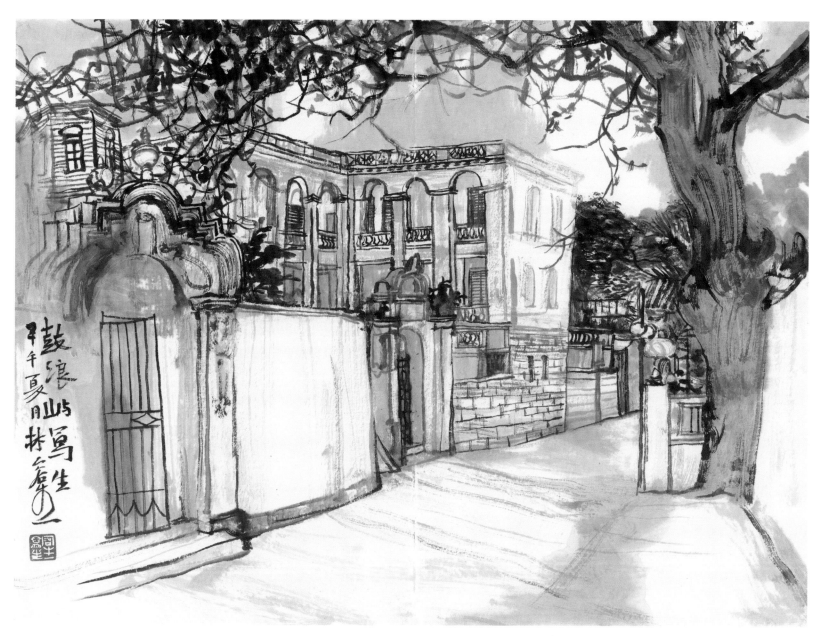

鼓浪屿写生之二　　纸本水墨设色　*41.5×56cm　　2014*

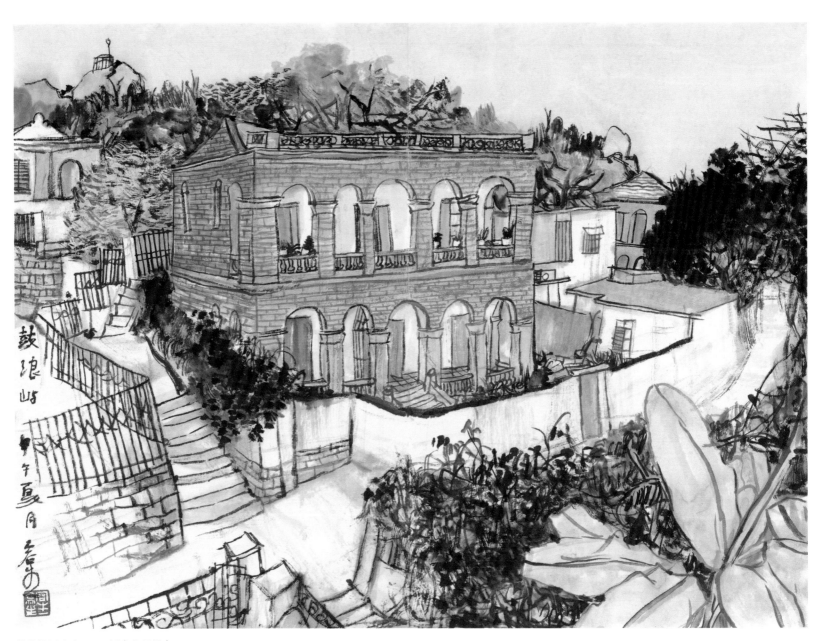

鼓浪屿写生之一　纸本水墨设色　*41.5×56cm*　*2014*

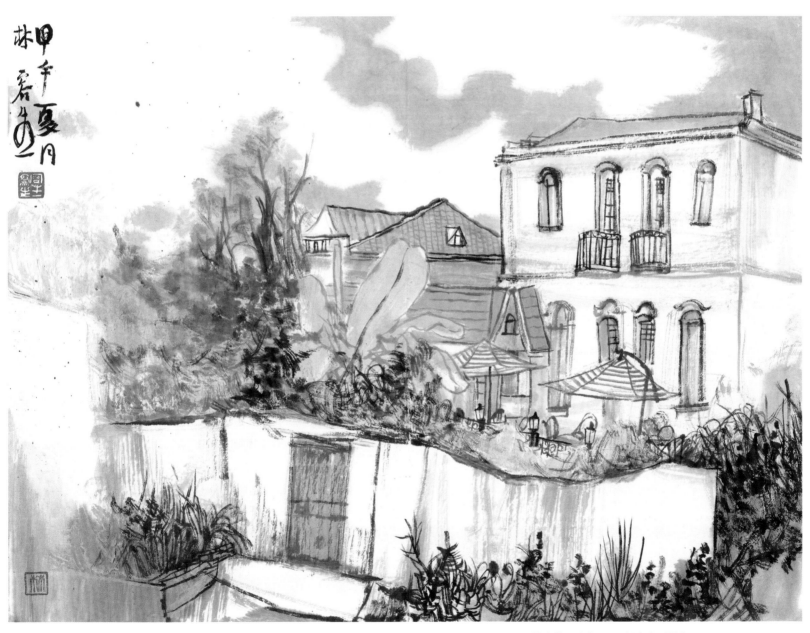

鼓浪屿写生之三　　纸本水墨设色　　*41.5×56cm　　2014*

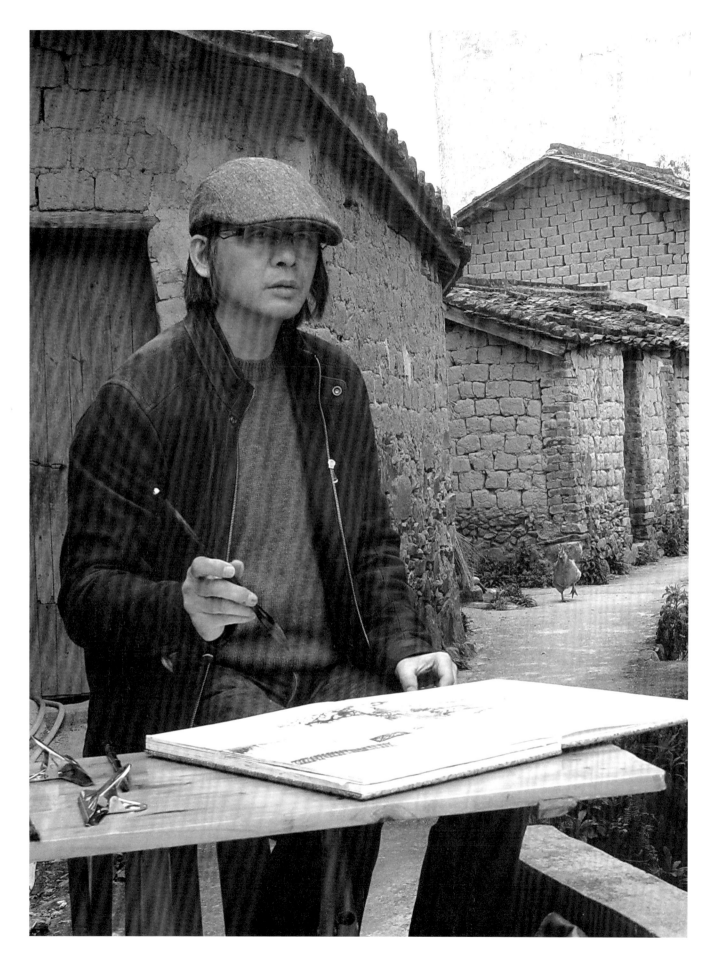

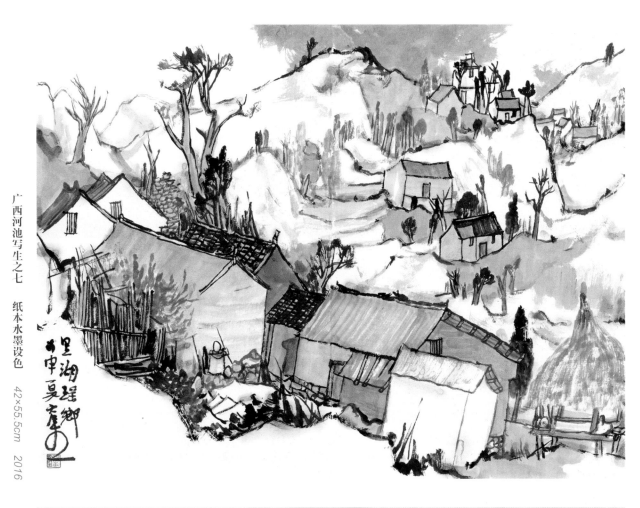

广西河池写生之七　纸本水墨设色　42×55.5cm　2016

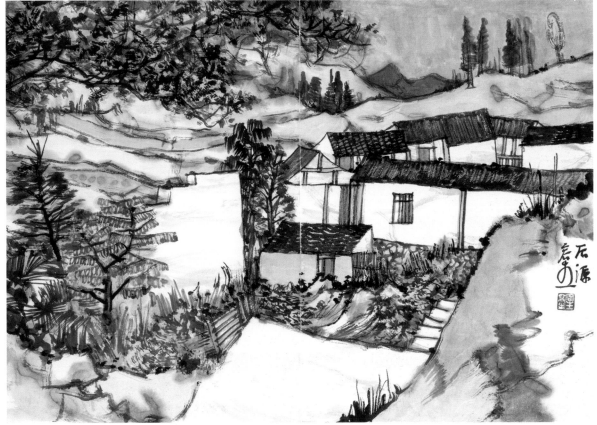

武夷山乡村写生之二十四　纸本水墨设色　45×63.5cm　2014

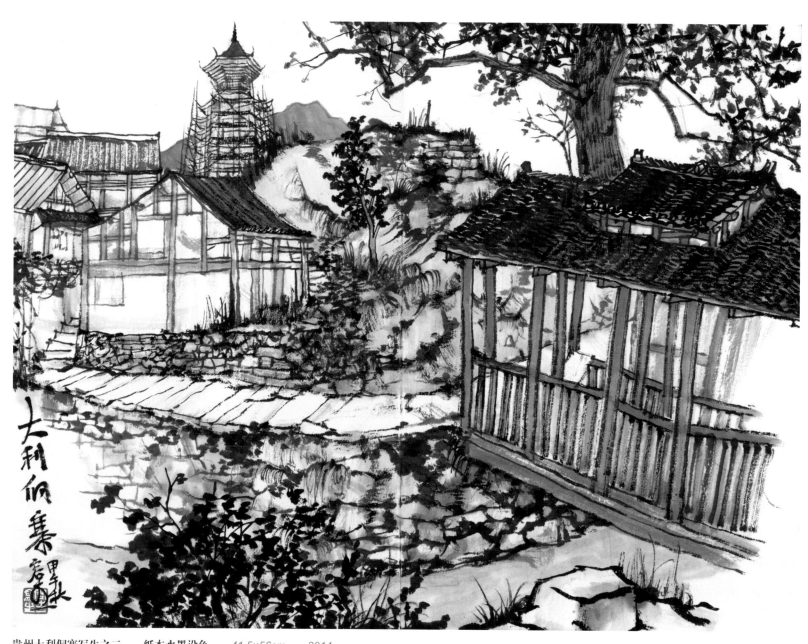

贵州大利侗寨写生之二　　纸本水墨设色　　41.5×56cm　　2014

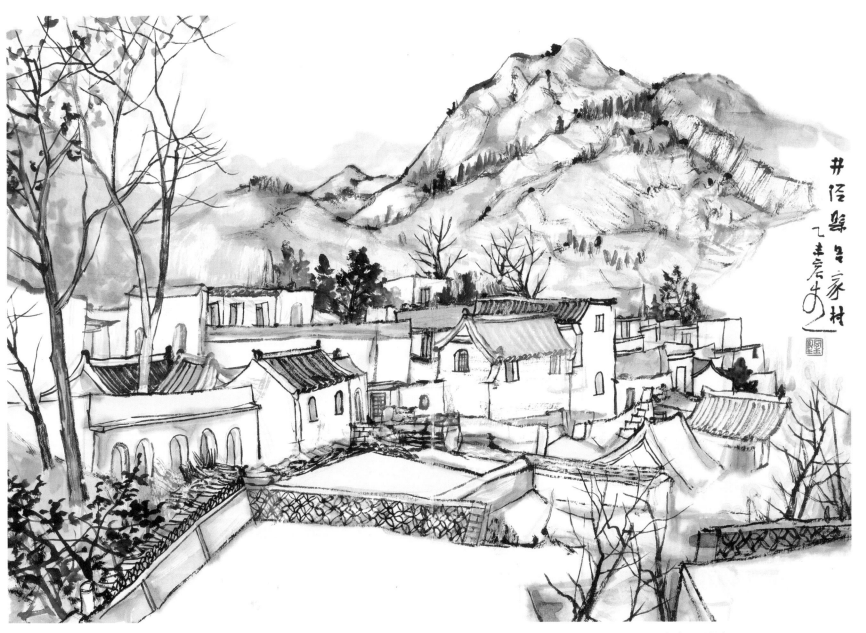

吕家村写生之一　　纸本水墨设色　　*44.7×63.8cm*　　*2015*

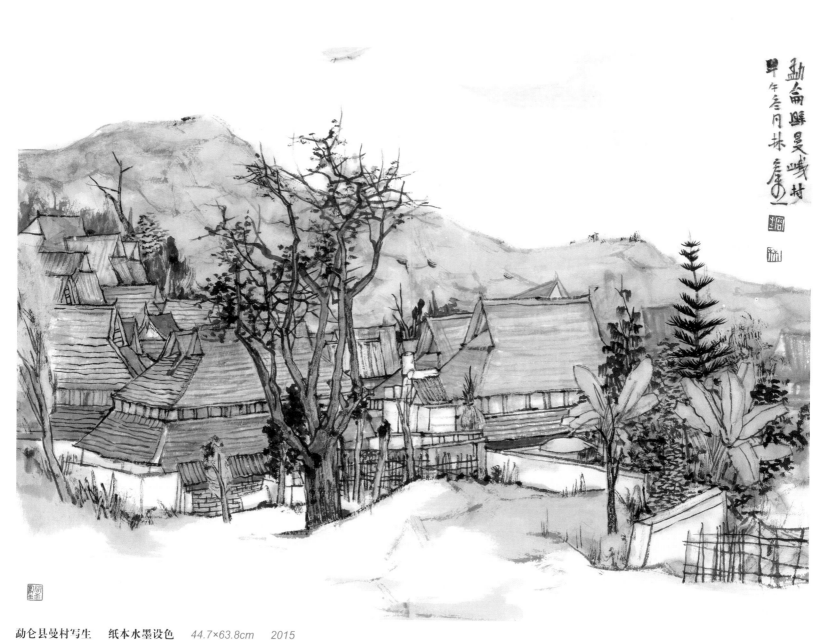

勐仑县曼村写生　　纸本水墨设色　　*44.7×63.8cm*　　*2015*

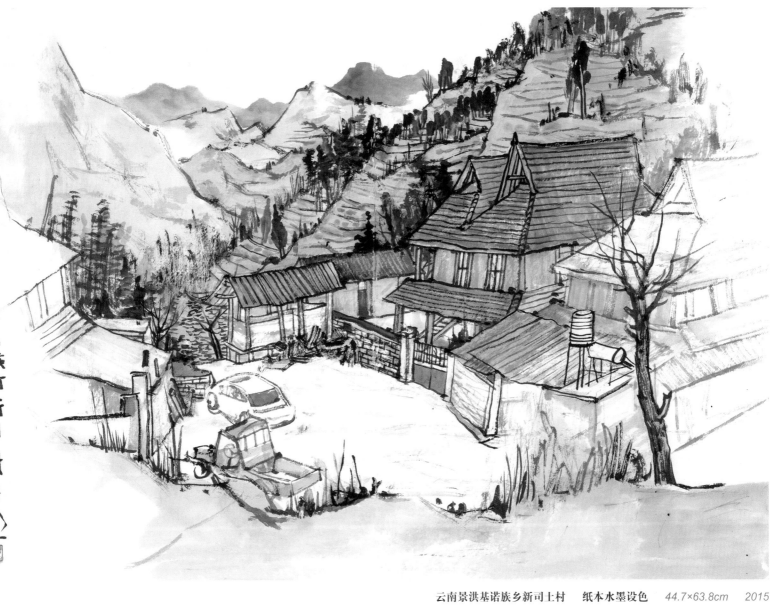

二零一五年二月二日三春墨南景洪基诺族乡新司土村容生

云南景洪基诺族乡新司土村　　纸本水墨设色　　*44.7×63.8cm*　　*2015*

捷克小镇的建筑风格独特，高矮错落有致。有意识地强化块和面的
形态表现，用前疏后密的方式来实现画面的空间和层次变化。

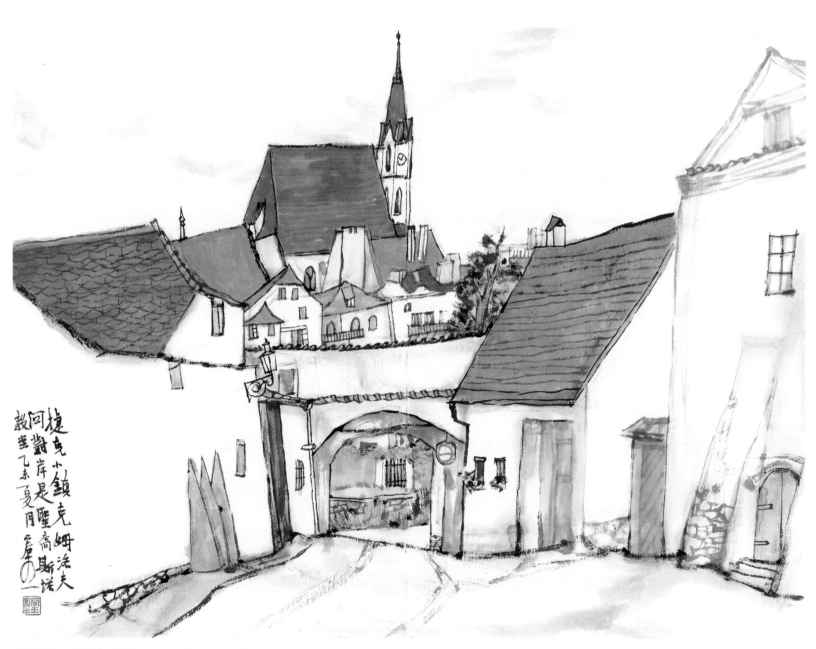

捷克小镇　　纸本水墨设色　　*41.5×56cm*　　*2015*

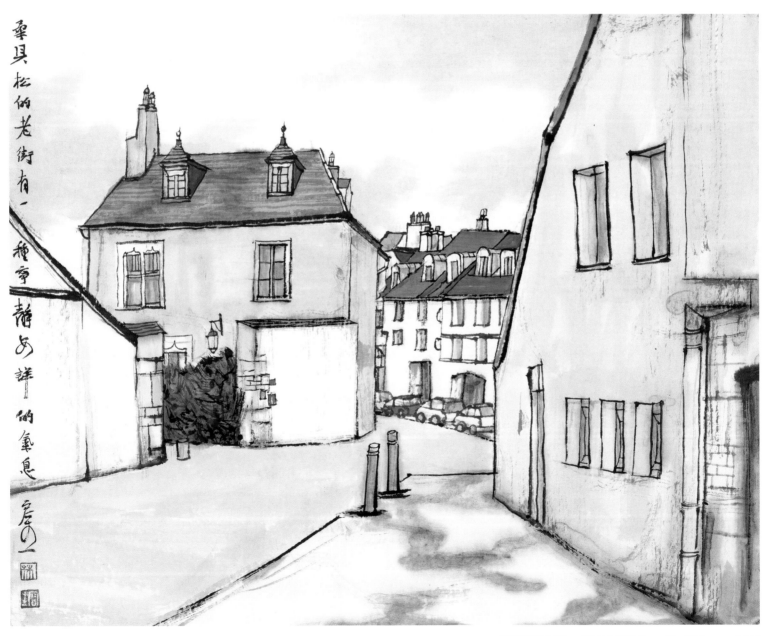

颇具松的老街有一种宁静的祥的气息
客生

法国风景之四　纸本水墨设色　*42×52.7cm*　*2015*

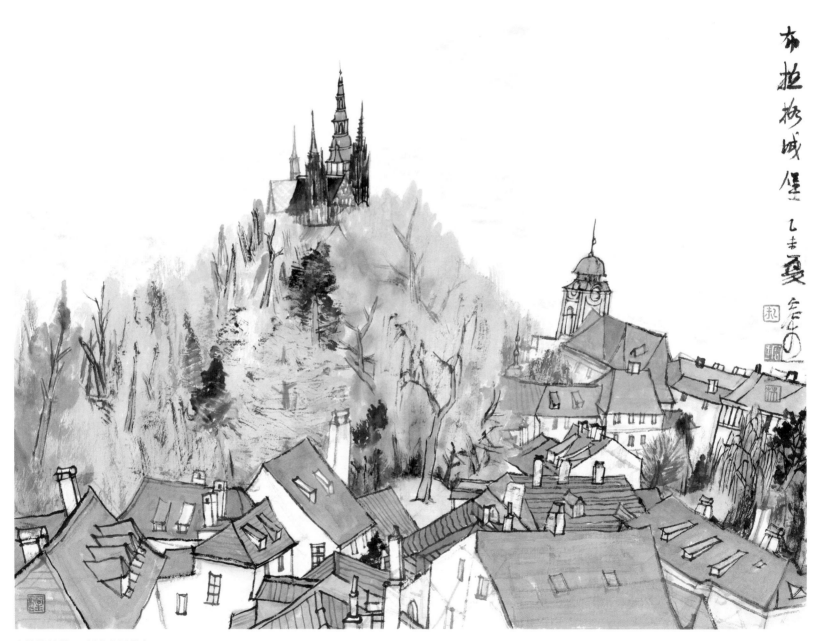

布拉格城堡　　纸本水墨设色　　*41.5×56cm*　　*2015*

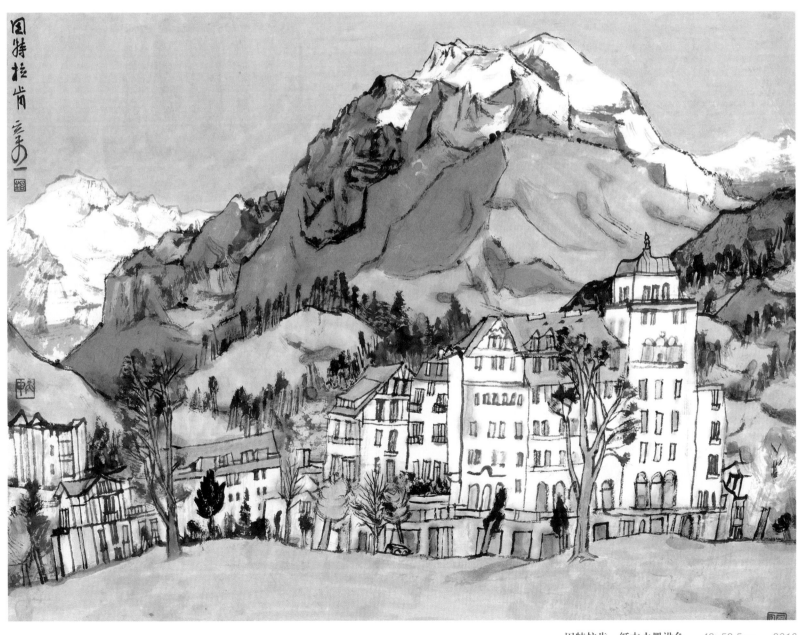

因特拉肯　纸本水墨设色　*42×52.5cm*　*2016*

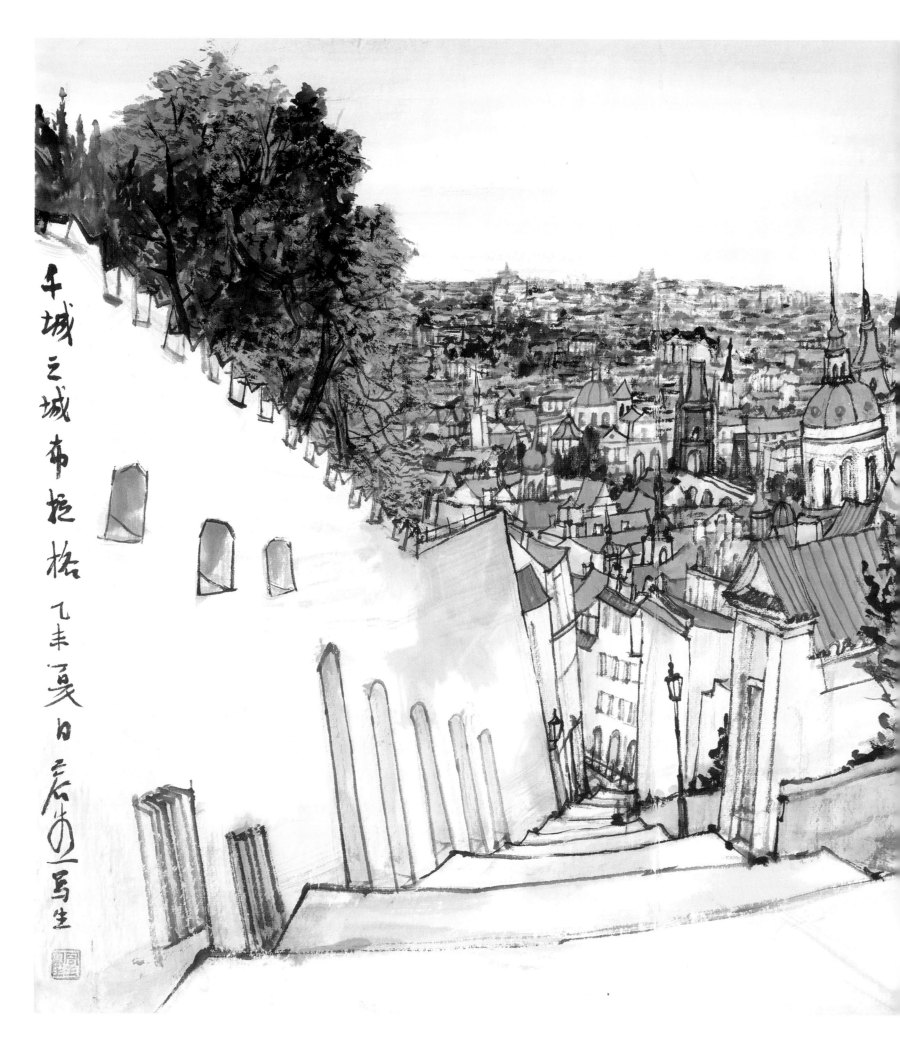

千城之城布拉格　　纸本水墨设色　　41.5×56cm　　2015

　　这件作品取景于捷克共和国的首都——布拉格。画面正前方是一条由上往下的长阶梯，直通山下的这座城市。遥望远方，各种楼房密集地堆积在一起，仿佛有上千房屋，这和前方的阶梯和高墙的留白形成了鲜明的对比。空中一抹淡蓝色，透出一种幽远和清新。这样的情景让人对这座被誉为欧洲最美的城市产生了无限遐想。

　　这个画面远近距离空间较大，用笔近处宜实，远处宜虚。

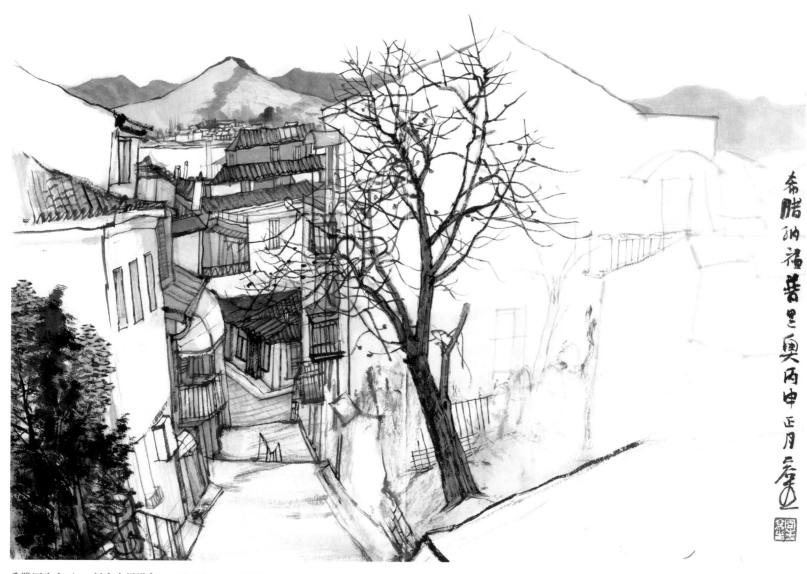

希腊写生之三　纸本水墨设色　*45×64cm*　*2016*

　　画面右边一棵大树倚墙而立，打破建筑的刻板与规整，左右
两边大面积留白，中间则以较以密集的线条聚焦，来实现整体的
通透灵动。

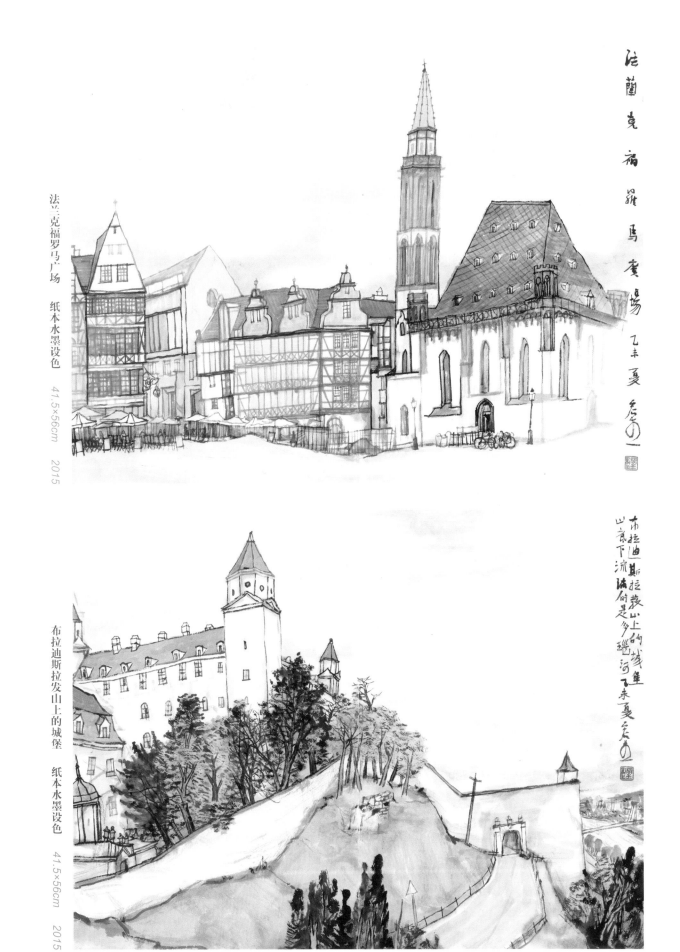

法兰克福罗马广场　纸本水墨设色　41.5×56cm　2015

法蘭克福羅馬廣場 乙未夏 容生

布拉迪斯拉发山上的城堡　纸本水墨设色　41.5×56cm　2015

布拉迪斯拉發山上的城堡 山崗下流淌的是多瑙河 乙未夏 容生

这张取景角度由下往上，大面积的建筑沿着山脊从近处向远处绵延，长短粗细的线条表现出建筑的错落疏密节奏。建筑的白色和山体的赭绿色，视觉上有一个较大的反差，而天空的淡蓝色则使这一切笼罩在平静和安详的气氛之中。

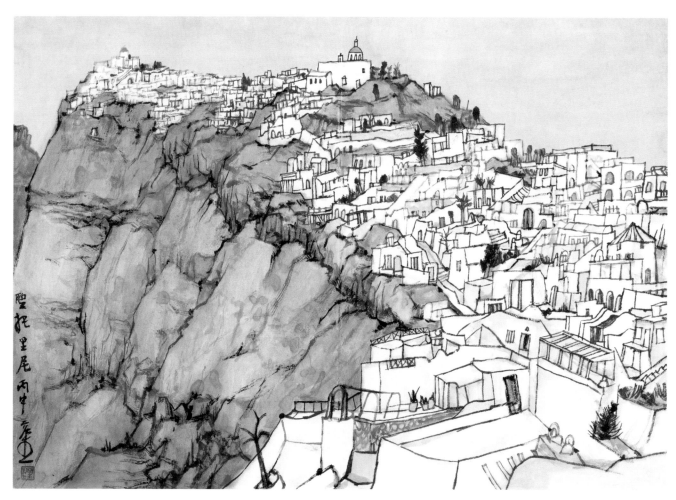

希腊写生之九　纸本水墨设色　*45×64cm*　*2016*

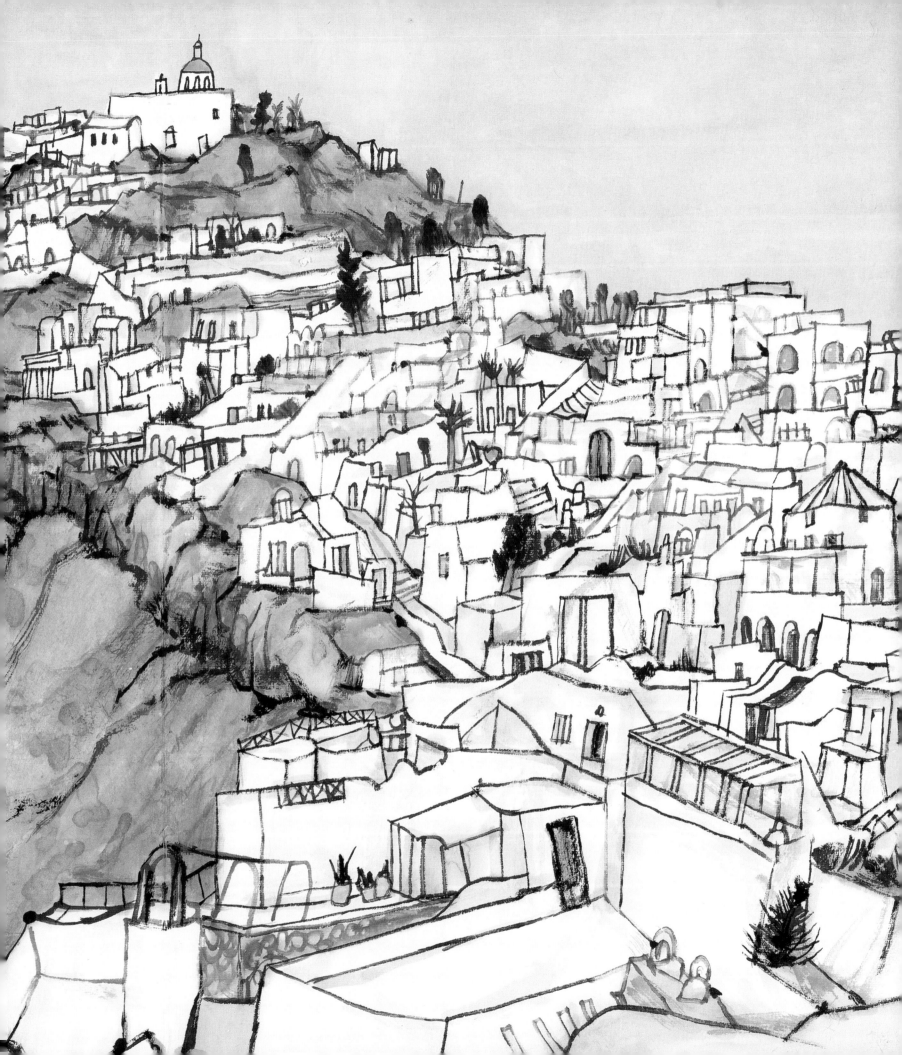

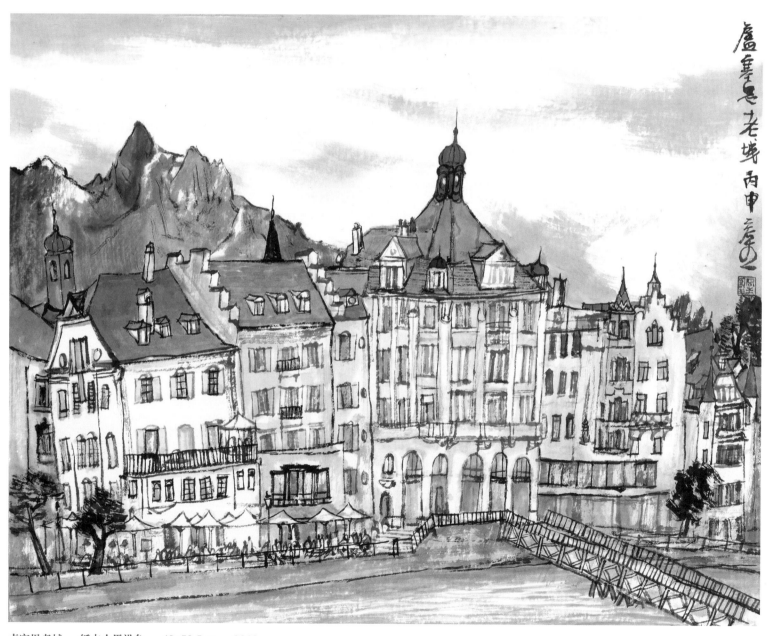

卢塞恩老城　　纸本水墨设色　　*42×52.5cm*　　*2016.*

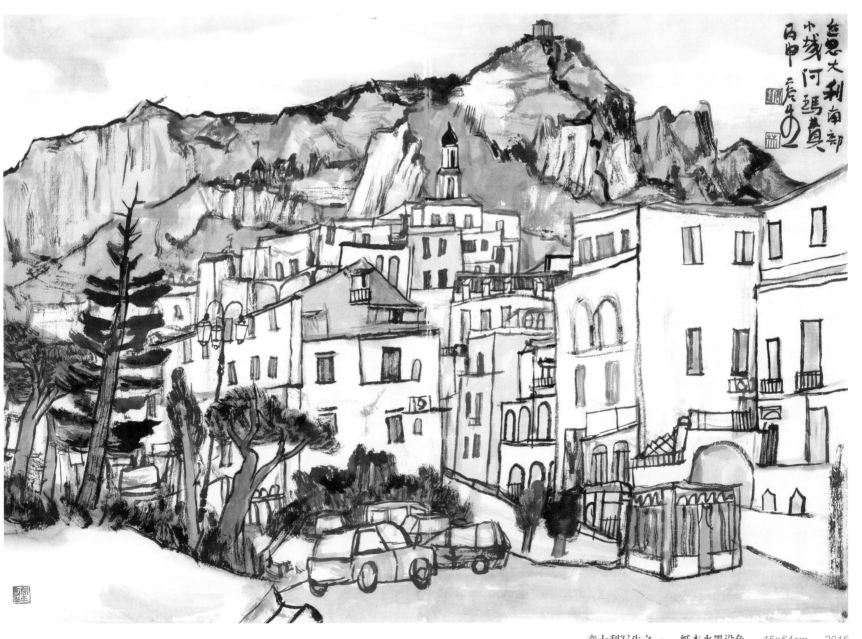

意大利写生之一　　纸本水墨设色　*45×64cm*　*2016*

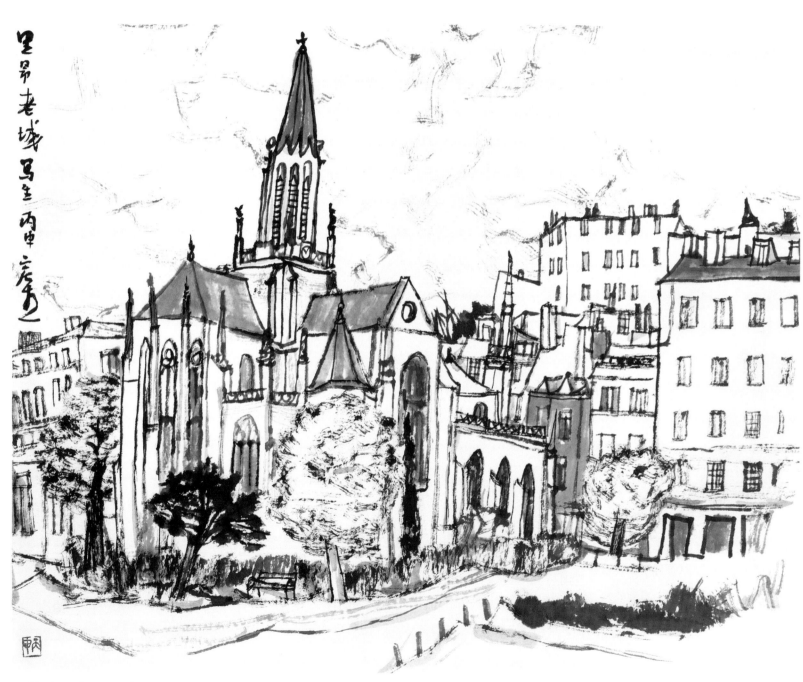

里昂老城写生之一　　纸本水墨设色　　*42×52.5cm*　　*2016*

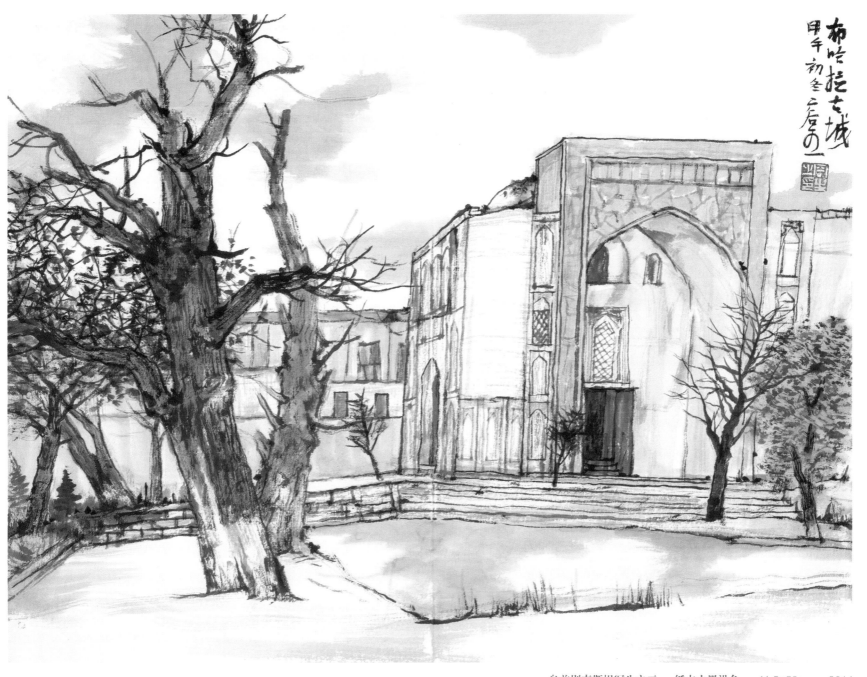

布哈拉古城
甲午初冬 容生

乌兹别克斯坦写生之三　纸本水墨设色　*41.5×56cm　2014*

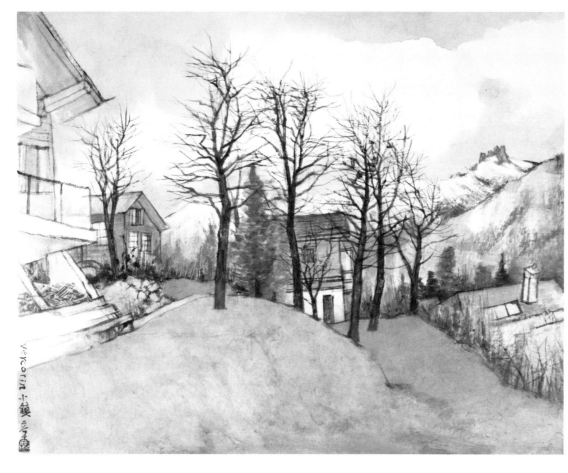

瑞士风景写生之一　纸本水墨设色　32×41cm　2014

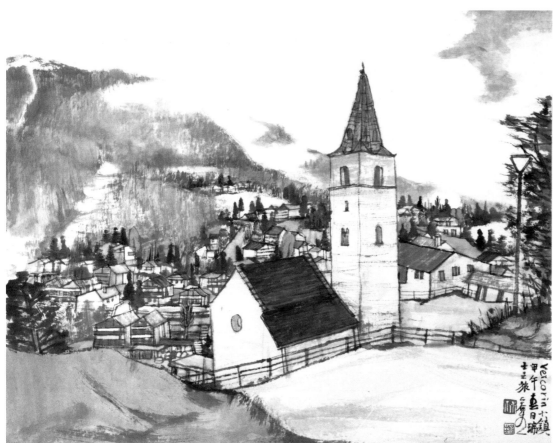

瑞士风景写生之三　纸本水墨设色　32×41cm　2014

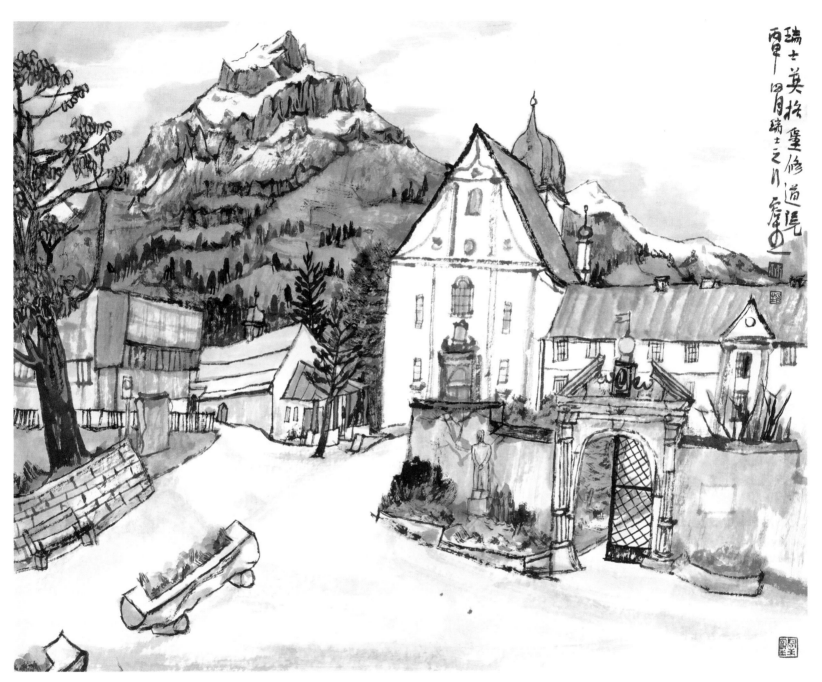

瑞士英格堡修道院　纸本水墨设色　*42×52.5cm*　*2016*

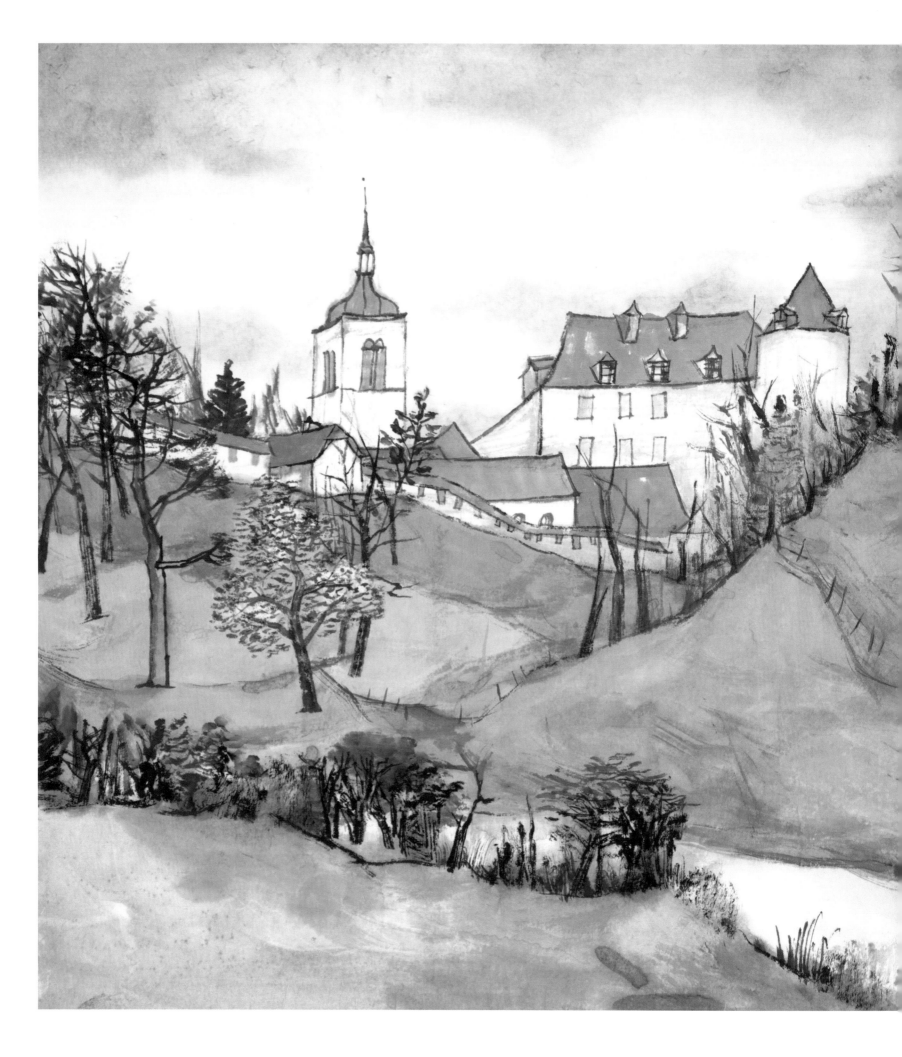

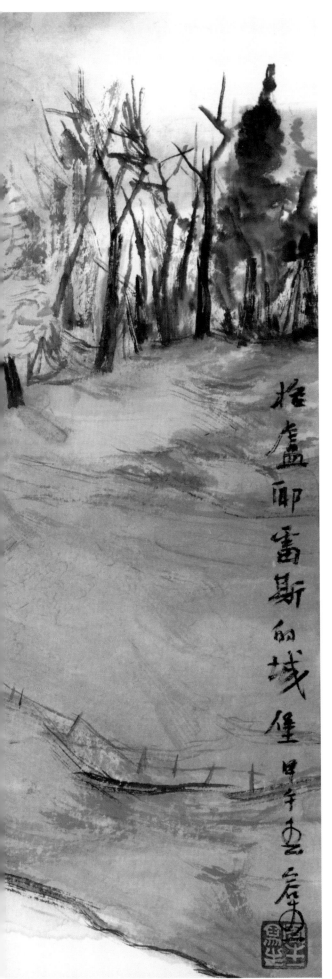

瑞士风景写生之十　纸本水墨设色　38.5×52.5cm　2014

　　这幅作品以瑞士的城堡为题材，前方是一座绿色小山丘，一条小路弯弯曲曲地通向远处的城堡，那是一座古老的建筑，房顶的红色在绿草地的衬托下十分醒目，淡蓝色的天空有几朵飘浮的云彩，这是真实的世界，亦仿若在梦中。

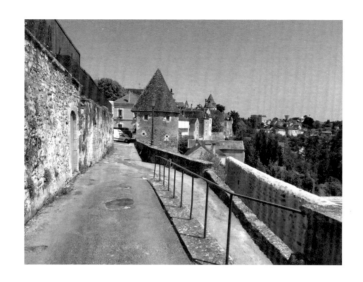

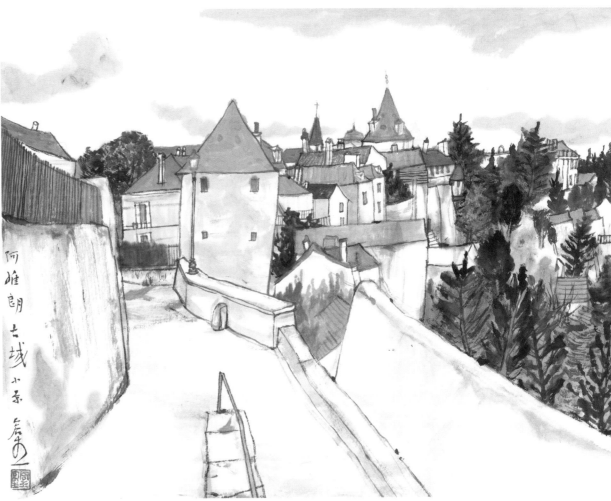

阿雅朗古城小景　　纸本水墨设色　　42×52.7cm　　2014

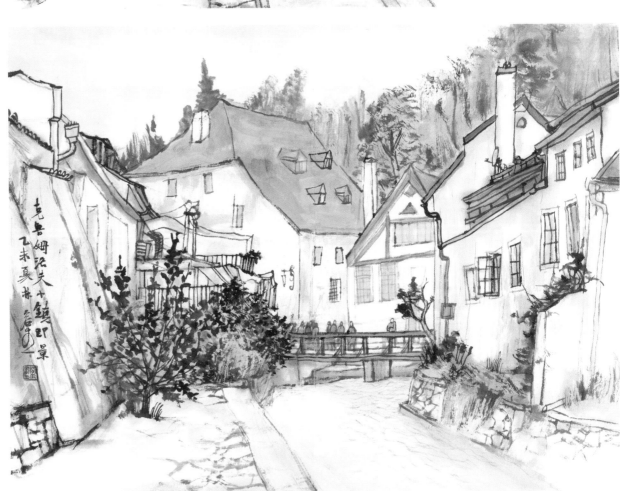

克鲁姆洛夫小镇即景　　纸本水墨设色　　41.5×56cm　　2015

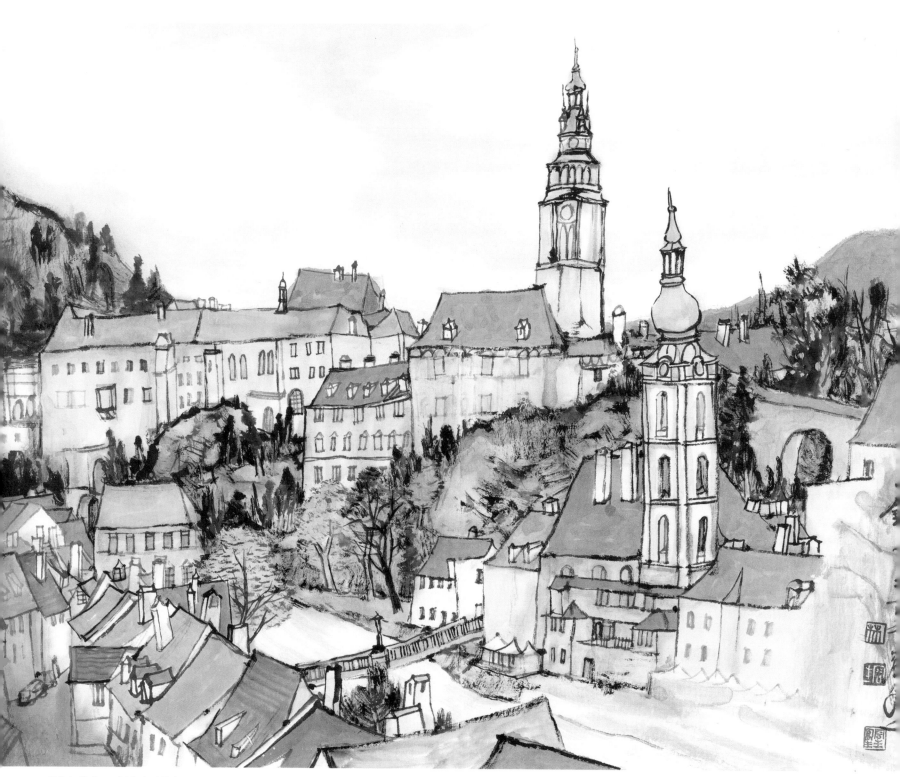

克鲁姆洛夫　　纸本水墨设色　*41.5×56cm*　　*2015*

克鲁姆洛夫是世界上最美的城市之一，一片红色调的建筑中夹杂着一些粉绿色，让这座城市透露着迷人的气息。画面上半部一片空旷透亮与画面下方错落的房屋有很强烈的疏密对比，穿插其中的山石树木形成短促而又深重的笔墨线条变化，画面的节奏感也因此更为丰富。

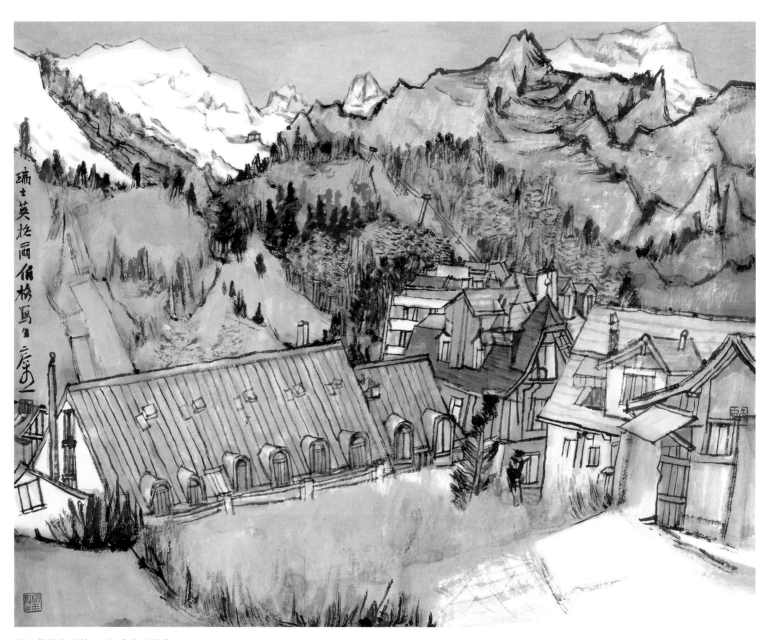

瑞士英格尔伯格　　纸本水墨设色　　*42×52.5cm*　　*2016*

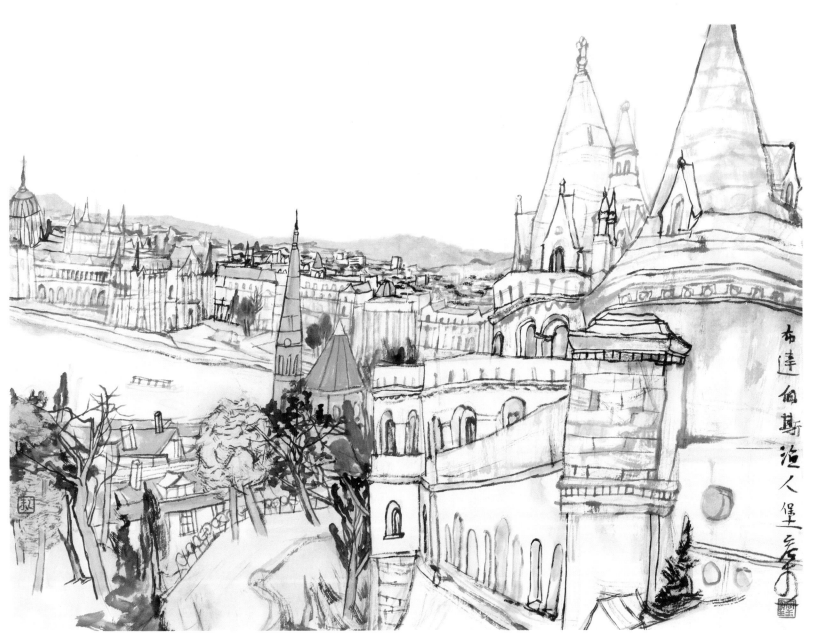

布达佩斯渔人堡　　纸本水墨设色　　*41.5×56cm*　　*2015*

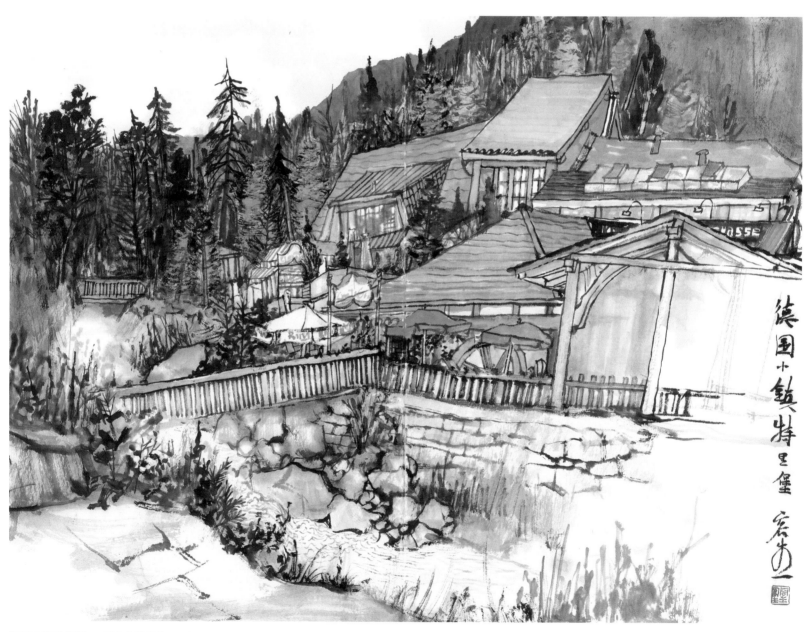

德国小镇特里堡　　纸本水墨设色　　*41.5×56cm*　　*2015*

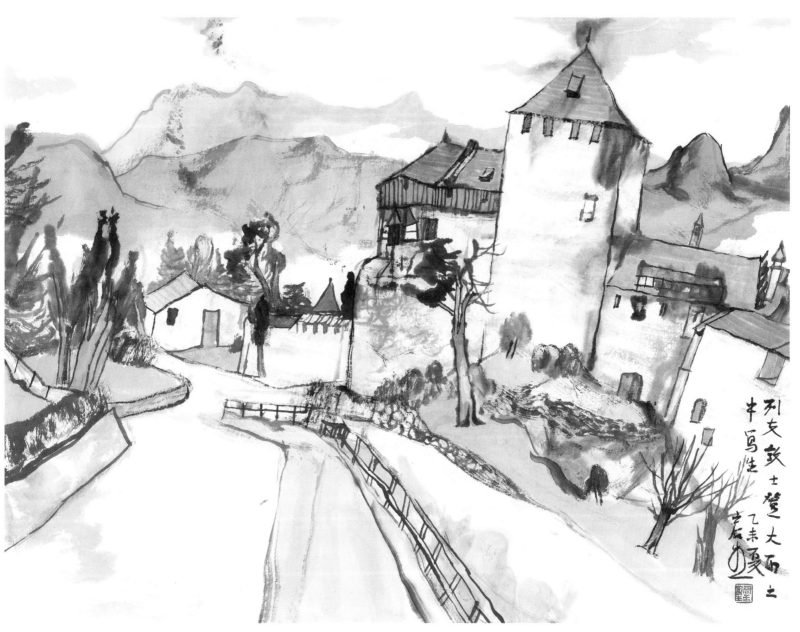

列支敦士登大雨之中　　纸本水墨设色　　*41.5×56cm*　　*2015*

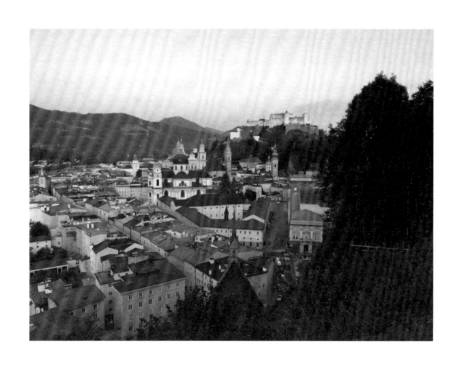

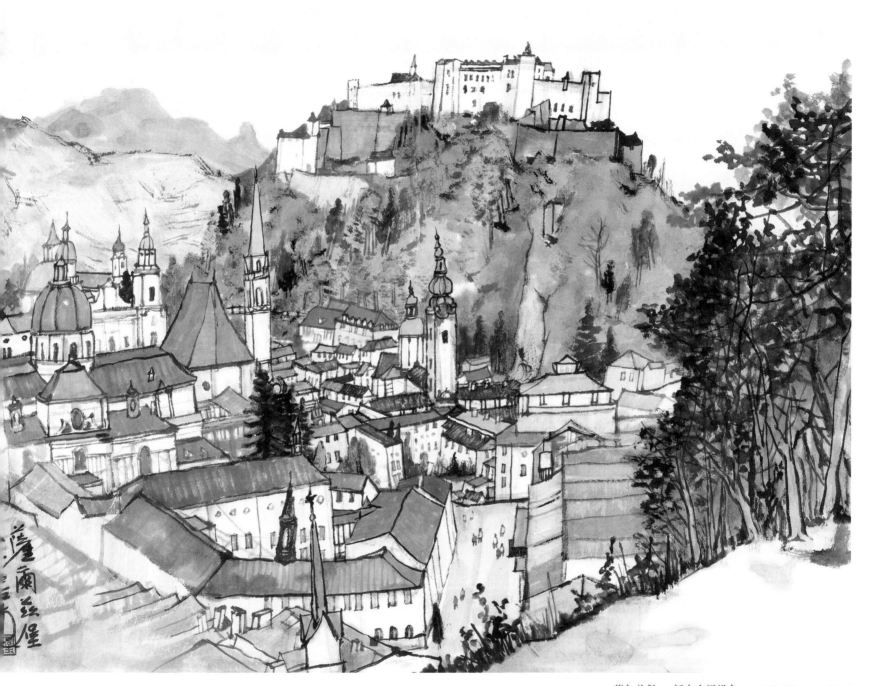

萨尔兹堡　纸本水墨设色　*41.5×56cm*　*2015*

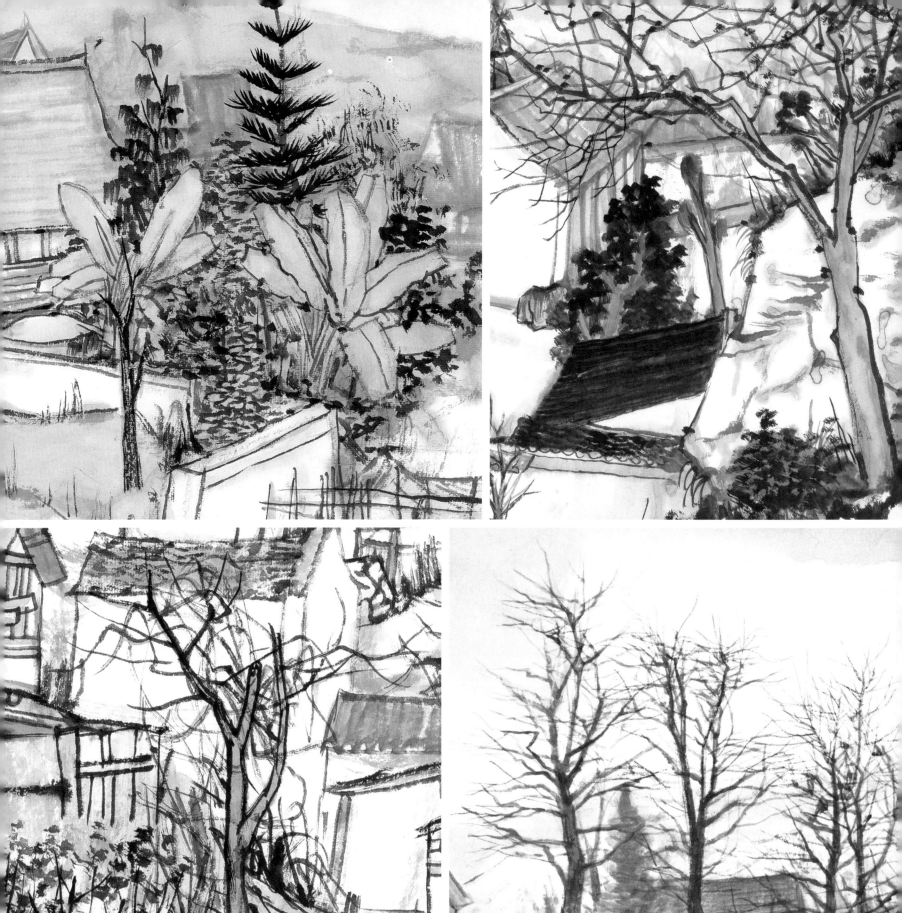

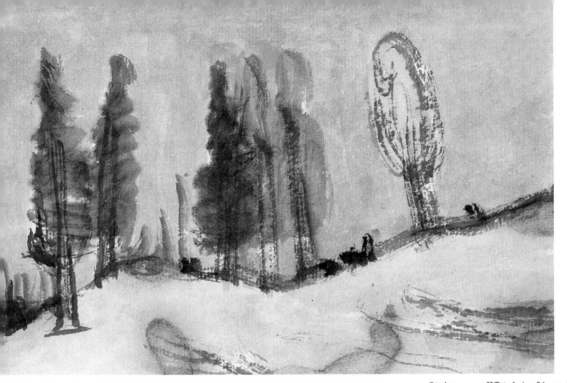

各种树的
形态特写

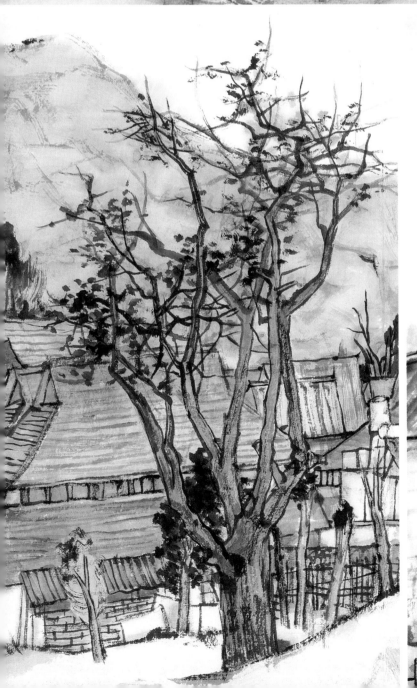

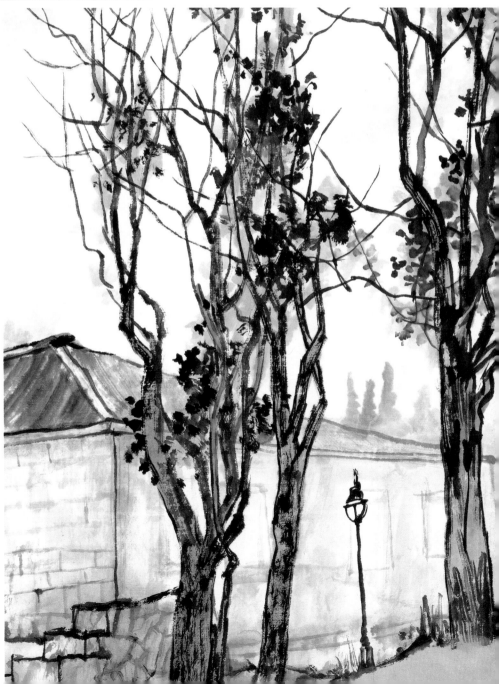

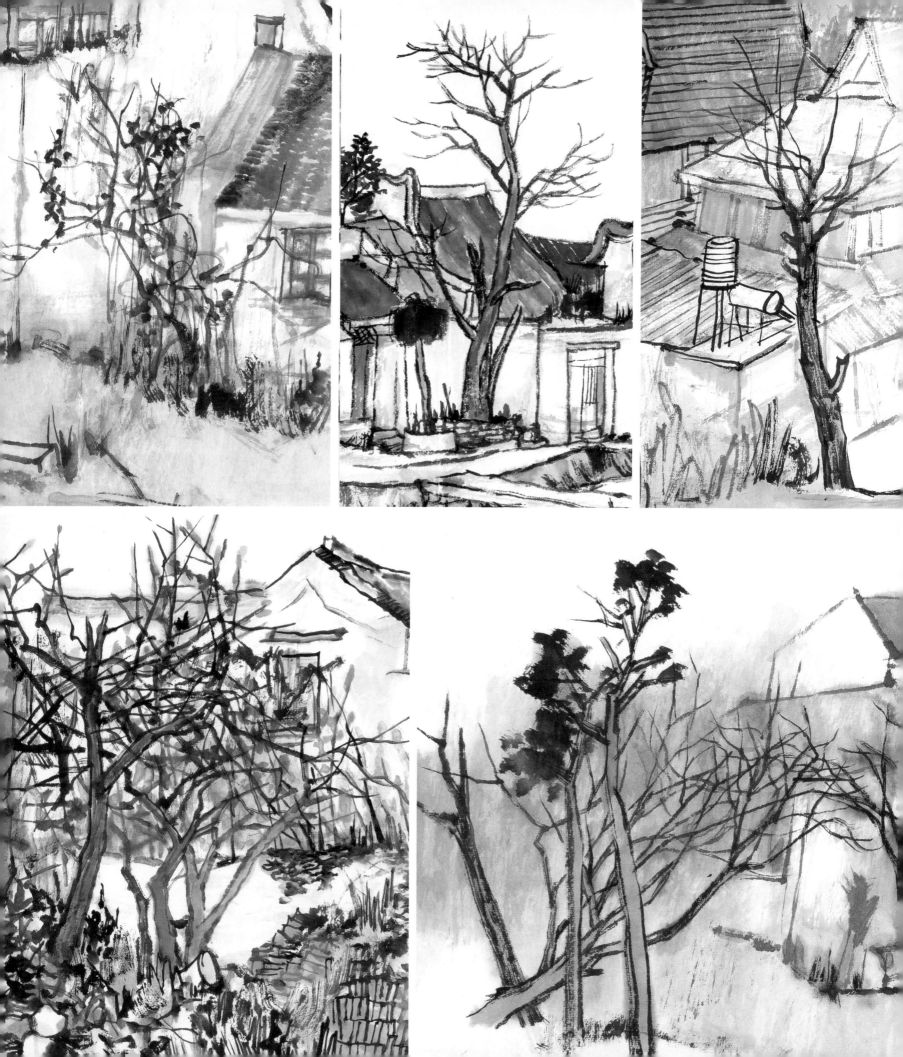

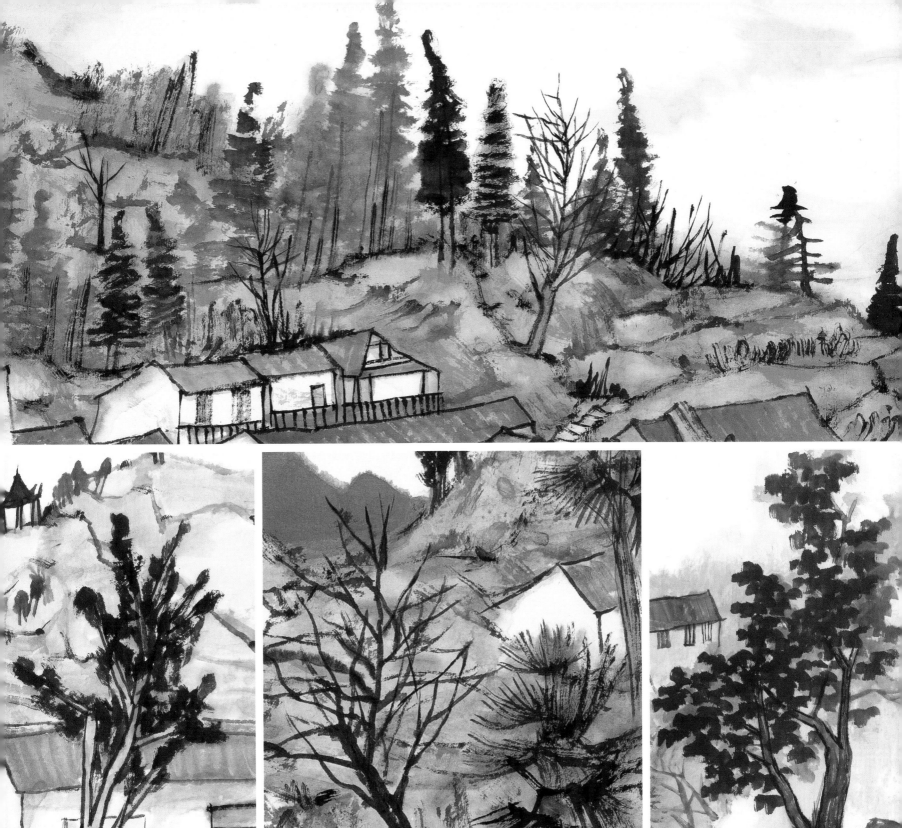
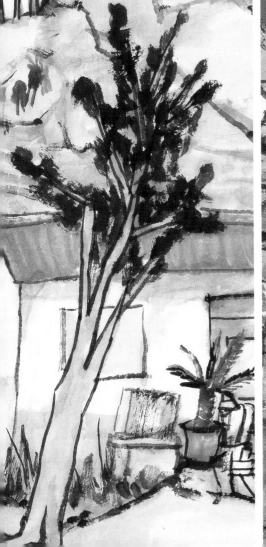
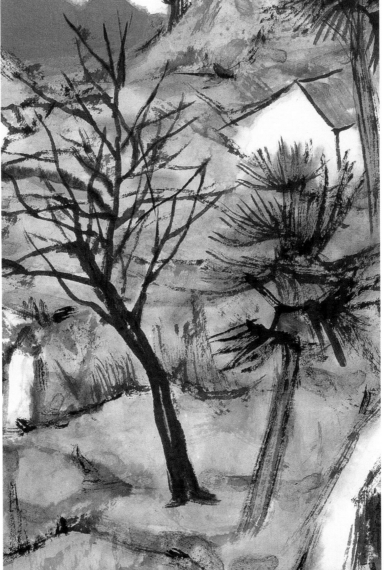
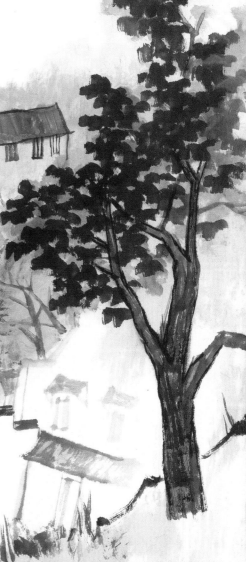

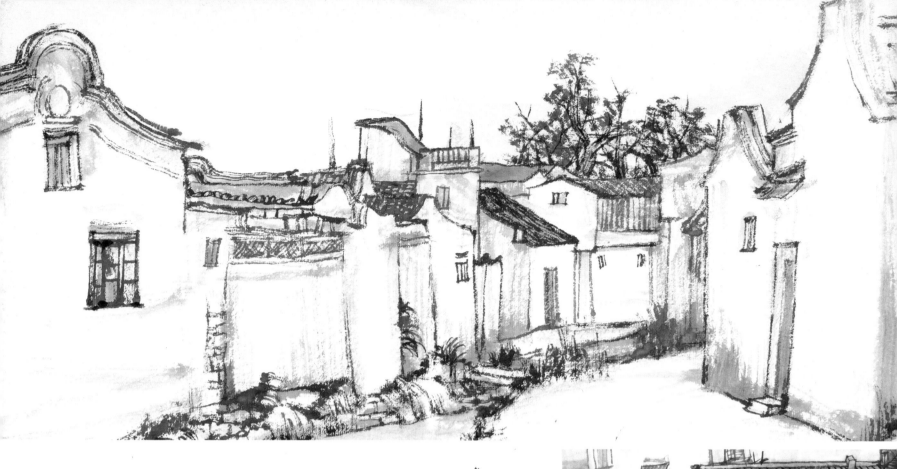

国内建筑形态特写

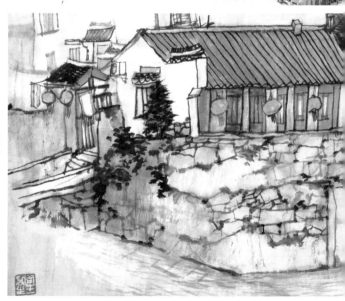

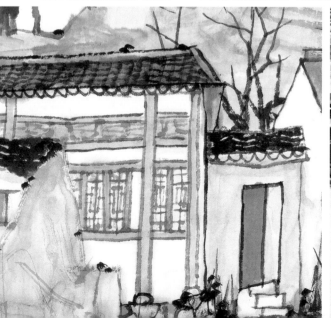

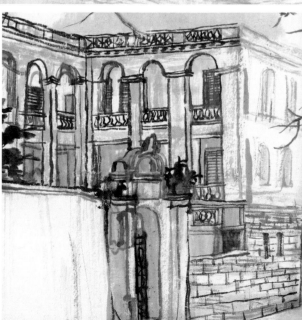

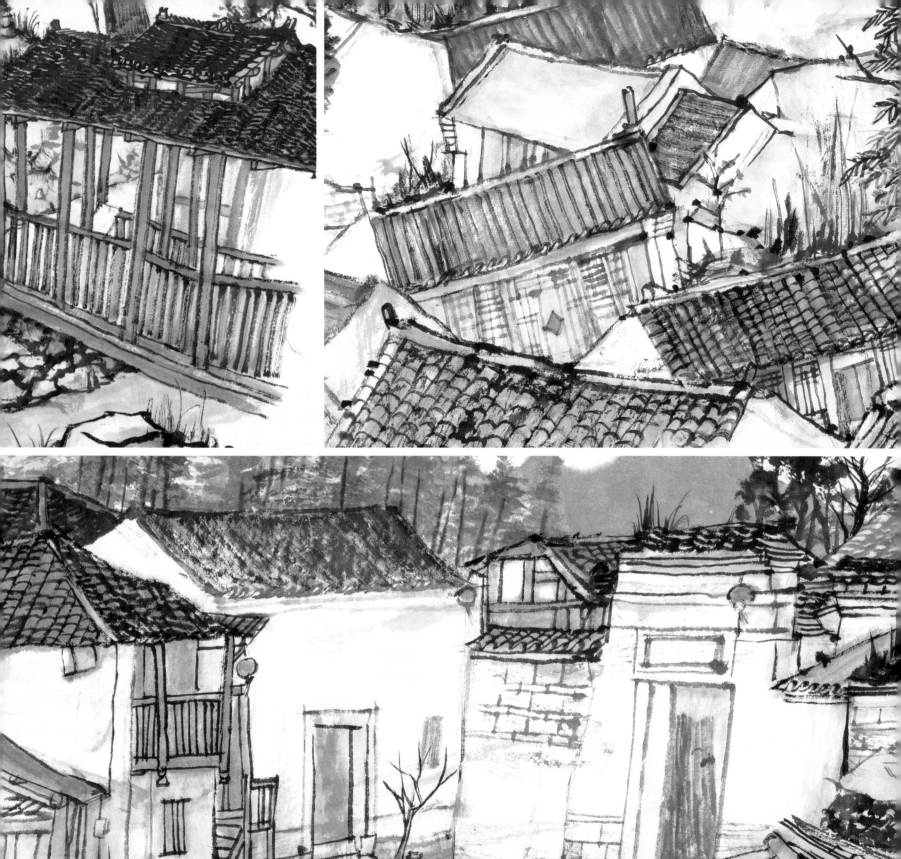

域外建筑
形态特写

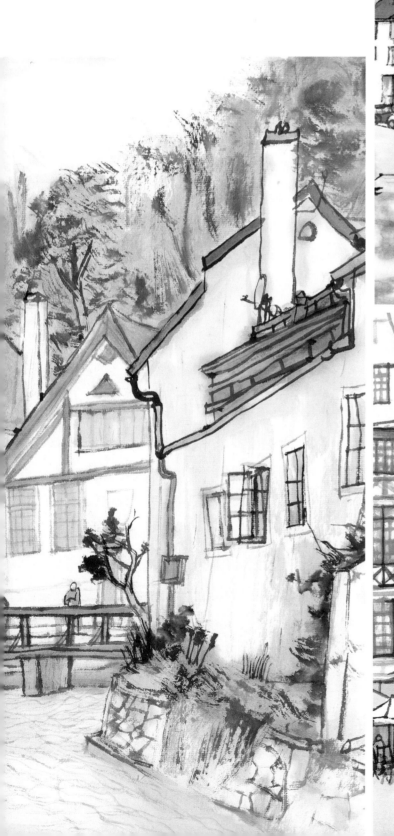
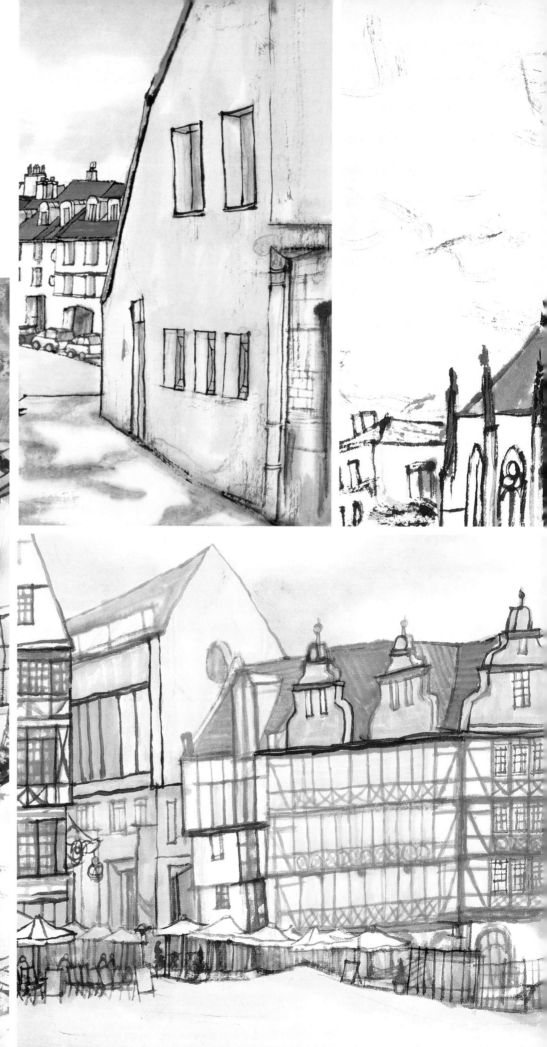

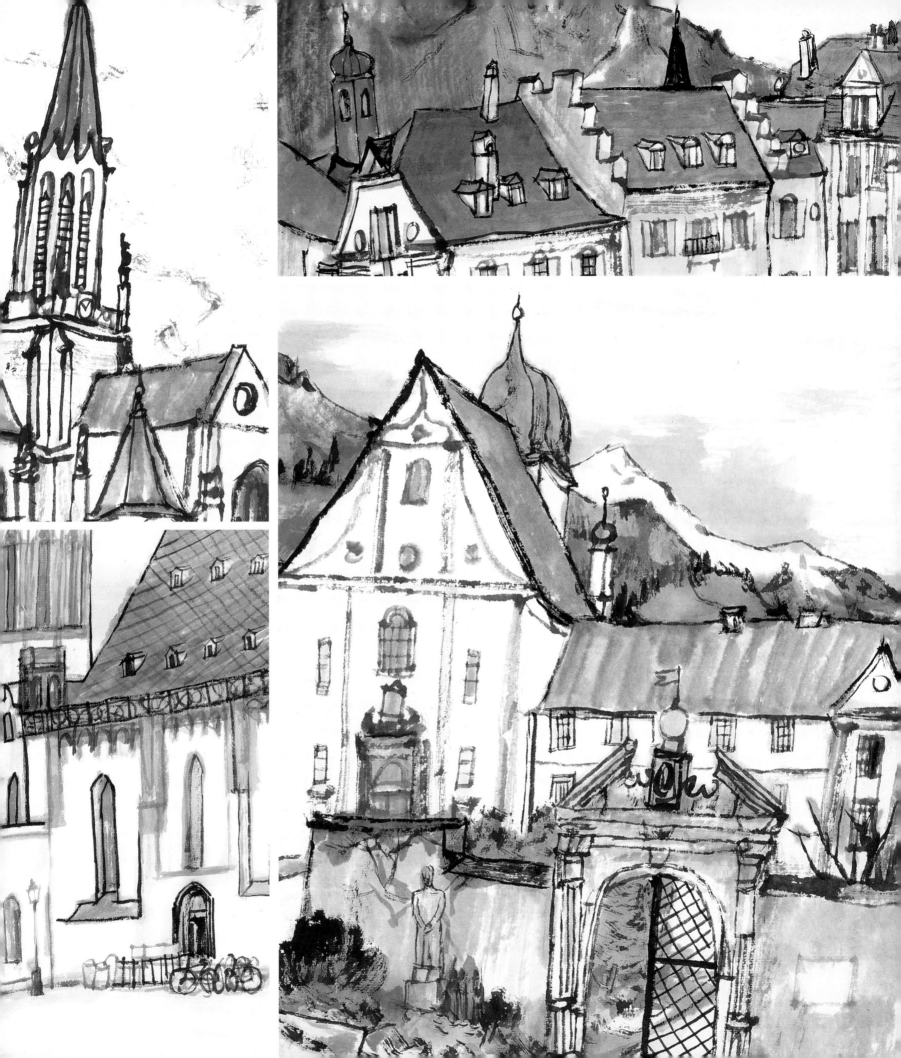

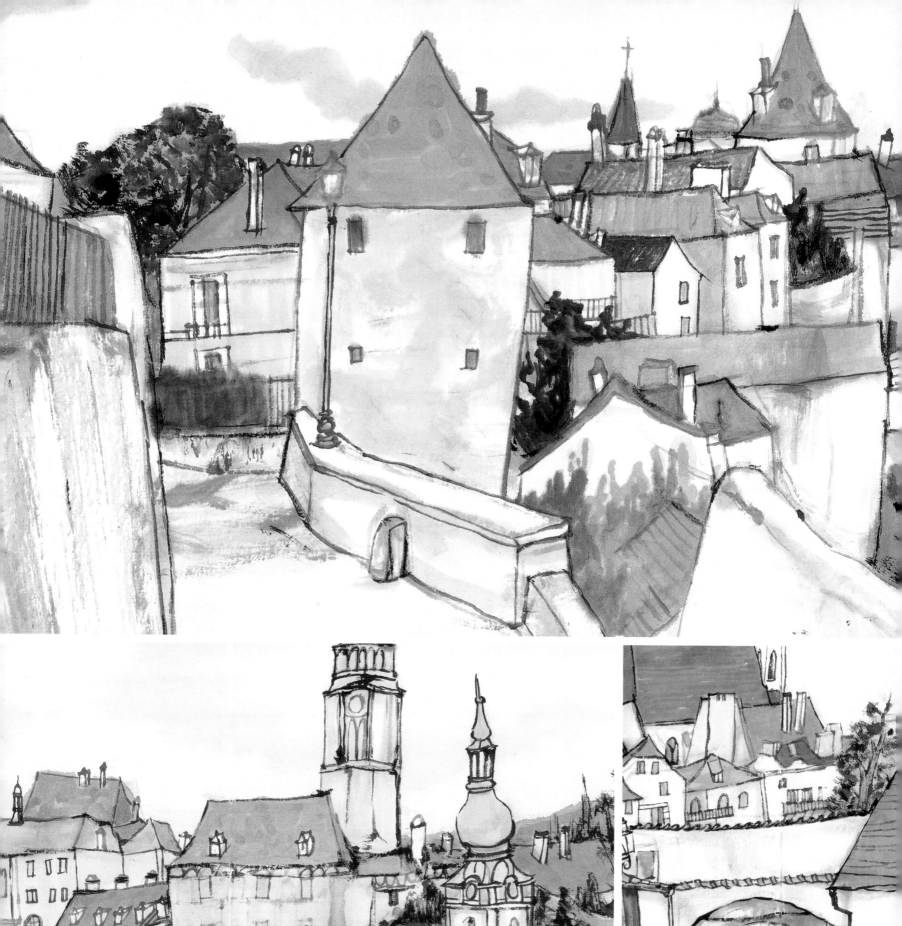
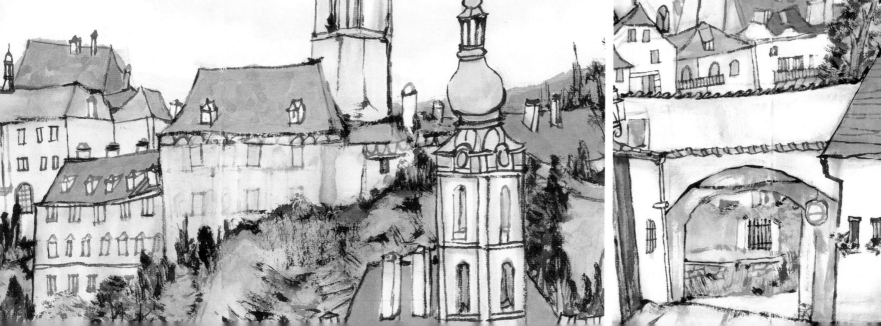

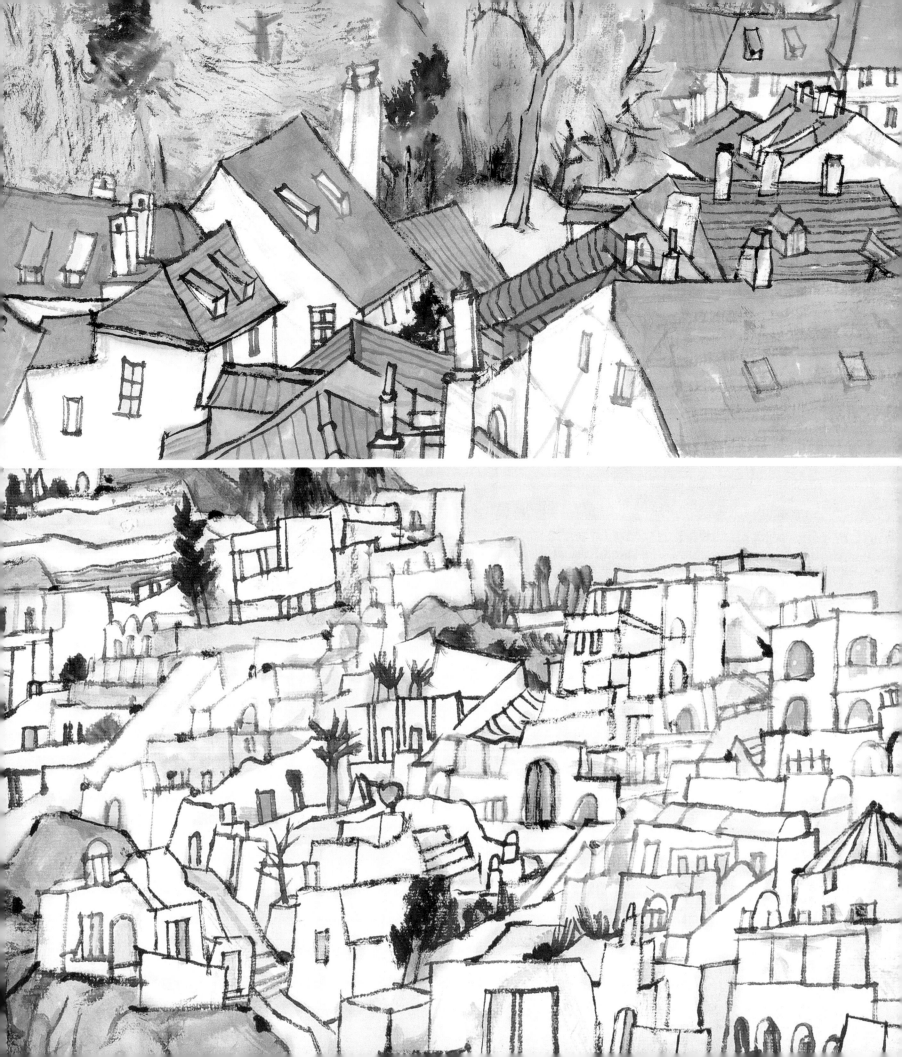

写生花絮

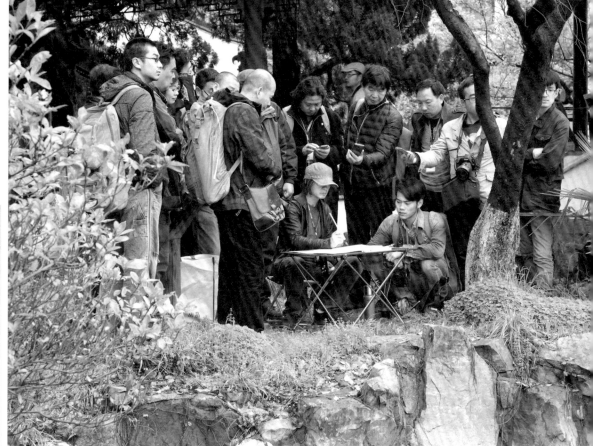
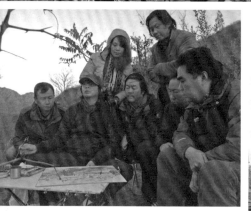
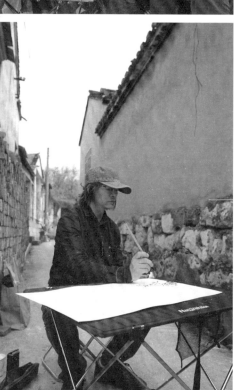
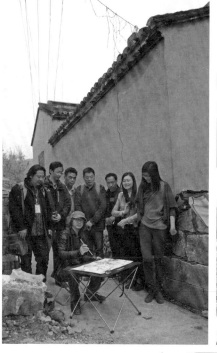